폰트의 비밀 2

폰트의 비밀 2

폰트 디자이너가 세계의 거리에서
발견한 글자와 서체 디자인

고바야시 아키라 지음
이후린 옮김

예경

한국의 독자 여러분께

이 책은 브랜드 로고의 비밀을 서체 디자인의 관점에서 생각한 전작《폰트의 비밀》의 속편이라고 할 수 있는 내용입니다. 전작과 마찬가지로 유명 기업이 사용하는 폰트나 기호사용법에 도움이 되는 지식 등이 이 책의 후반부에 실려 있습니다. 저의 직업은 디지털 폰트, 그중에서도 로마자 서체 디자인이지만 이 책의 전반부는 디지털 폰트가 아니라 표지판에 쓰인 글자와 손글씨 간판이 중심이 되었습니다.

《폰트의 비밀》에는 서양의 거리를 돌아다니며 찍은 사진이 많았는데, 이번에는 일본의 글자도 많이 들어 있습니다. 그 이유는 제가 사는 독일에서 출장이나 휴가로 방문한 세계 곳곳의 표지판 글자를 보면서 유럽의 나라마다 도로표지 글자가 미묘하게 다른 점이 재미있다고 느꼈기 때문입니다. 그래서 가끔씩 일본에 돌아갈 때마다 '표지판에 쓰인 글자가 일본에서만 둥그스름한 것은 왜일까?'라는 생각을 하게 되었습니다. 이 작은 궁금증에서 시작된 여정이 최종적으로는 손글씨 간판의 현장을 직접 보러 가는 상황까지 만들어주었는데, 간판의 장인들이 작업하는 모습을 보면서 저는 처음 접하는 많은 내용들을 그들로부터 배울 수 있었습니다. 따라서 이 책에 쓴 것을 결론이라고 생각하지 않고, 앞으로도 계속해서 공부하지 않으면 안 된다고 생각합니다.

2013년 가을에《폰트의 비밀》출판기념 강연을 하기 위해 서울을 방문했습니다. 서울에서도 글자에 흥미가 있는 많은 사람에게 둘러싸여 무척 행복했습니다. 이 책을 번역한 이후린 선생님과 출판사 분들과 함께 서울의 거리를 걸었을 때도 표지판에 쓰인 글자가 궁금해서 둘러보았습니다. 그래서 이 책에는 일본어판에 미처 넣지 못했던 한국의 거리 표지판도 실려 있습니다!

저는 어느 나라를 가든 먼저 글자에 대한 흥미가 생깁니다. 관광지에 가는 것보다 글자를 보는 쪽이 훨씬 재미있을 정도라서 신기합니다. 거리를 걸을 때, 보통은 표지판이나 경고문에는 그다지 눈이 가지 않습니다. 왜냐하면 이런 글자는 원래 그 자체가 너무 눈에 띄지 않도록 만들어졌기 때문입니다. 눈에 띄지 않는데 어디에서 재미가 배어 나오는 걸까? 이러한 발상에도 관심을 가짐으로써 '글자 디자인은 눈에 띄는 것만이 목적이 아니다.'라는 것을 알게 되는 계기가 되었으면 좋겠습니다.

2014년 8월 독일 바트 홈부르크 시에서
고바야시 아키라

머리말

먼저 쓴 책《폰트의 비밀》을 출판했던 때가 2011년이었습니다. 패션이나 디자인에 흥미가 있지만 학교에서 전문적인 공부를 한 적이 없는 사람들에게 폰트의 매력을 알려주는 것이 책을 쓴 목적이었습니다. 그래서 사람들이 알아보기 쉬운 예로 유명 브랜드의 로고나 광고에 사용되는 서체와 그 배치 방법이 시각적으로 어떤 영향을 주는지에 대한 이야기부터 시작했습니다. 그랬더니 폰트나 디자인과 전혀 다른 분야에서 일하는 분들도 무척 재미있어 하며 저의 강연을 듣기 위해 일부러 찾아왔습니다. 폰트를 만드는 직업 자체가 그다지 알려지지 않았음에도 불구하고 서체 디자이너의 이야기에 사람들은 왜 흥미를 갖게 되었을까요?

이론이나 추론을 쌓아가며 설명하는 방식의 강연이 아니라 '서체가 사용되고 있는 현장을 보여주는 것'에 철저하게 집중했던 점이 좋았는지도 모릅니다. 조금 옆길로 새는 이야기지만, 시각에 호소하는 방법 쪽이 훨씬 효과가 있다고 제가 확신하게 된 것은 이런 일이 있어서였습니다.

어느 독일인 디자이너와 대화하다가 "서체 디자이너는 스펠링의 오자誤字가 보통 사람보다 적다."는 이야기가 나왔습니다. 사실 이 부분에 관해서는 저도 짚이는 바가 있습니다. 제가 독일에 온 지 아직 몇 년밖에 되지 않아 회화 교실에 다니던 시절의 일이었습니다. 독일어 회화 교실을 수강하는 사람은 10명 전후였는데 그중 아시아 출신은 저 혼자였습니다. 나머지는 모두 유럽인으로 대부분 동유럽에서 온 사람들이었습니다. 주 1회 있었던 수업은 항상 학생들이 선생님에게 주말에 무엇을 했는지를 독일어로 말하는 것으로 시작되었습니다. 대부분의 학생들이 선생님이 멈추라고 할 때까지 계속해서 말합니다. 그런데도 멈추지 않고 5분 이상을 더 말하는 사람도 있

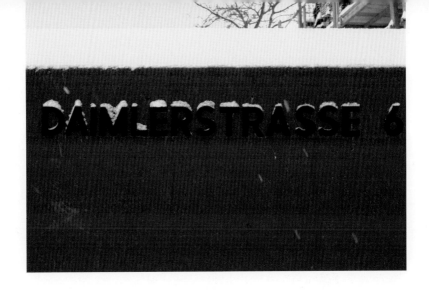

었습니다. 저는 분명 그 사람들이 독일어 상급자일 거라고 생각했습니다. 반면 저는 순서가 올 때까지 머릿속에서 말할 내용을 정리하다가 이야기를 시작했는데, 대개 30초 정도면 끝나버리곤 했습니다.

어느 날 선생님이 학급 전원에게 독일어 받아쓰기 시험을 냈습니다. 저는 단어의 스펠링을 틀리지 않고 차분하게 써내려갔지만, 회화 시간에 멈추지 않고 계속해서 말을 했던 사람들은 머리를 싸쥐거나 시험용지에 답을 쓰고 지우는 일을 반복하고 있었습니다. 그때 깨달았습니다. 언어를 습득할 때 귀나 입으로 배우는 사람과 단어의 형태를 보고 시각적으로 배우는 사람이 있다는 것을. 저는 후자에 해당합니다. 시각적으로 언어를 배우는 사람은 단어의 형태가 머릿속에 있기 때문에 스펠링을 잘 틀리지 않고 만약 틀렸다고 해도 단어의 형태가 이상하다는 것을 금방 알아채서 고칩니다. 이것이 서체 디자이너가 스펠링을 틀리는 실수를 별로 하지 않는 이유입니다. 실제로 저는 그 시험에서 그럭저럭 괜찮은 점수를 받았습니다.

독일어 회화는 아직도 서툴지만, 아마도 이러한 기질은 간단히 바뀌지 않는 것 같습니다. 그래서 저는 제 방식대로 나아가기로 했습니다.

전작《폰트의 비밀》의 리뷰를 보면 "마치 서양의 거리에 서 있는 것 같은 느낌이 든다." 등의 호평이 많았는데, 이 책의 평판이 좋다는 것은 곧 저와 비슷한 감각을 지닌 사람들이 많다는 것입니다. 그렇다면 읽는 쪽 역시 서투른 문장으로 된 지루한 설명을 듣기보다는 예시가 되는 이미지를 두세 개 보는 편이 이해하기 쉽지 않을까? 이렇게 생각하니 글이 많지 않아도 되는구나 하고 마음이 편해졌습니다.

이야기가 길어졌습니다만, 이것이 제가 강연을 위해 많은 슬라이드를 준비하는 이유입니다. 그리고 그 내용을 정리한 것이 이 책입니다.

이미지는 그때그때 되도록 거리를 돌아다니며 제 나름대로 생각해 찍습니다. 길모퉁이에 있는 '거리 글자'가 가장 생생한 표정으로 살아 있는 장소라든가 글자가 인간의 삶 속에서 도움이 된다고 느껴지는 순간을 촬영합니다. 새나 곤충에 비유해본다면 이들이 즐겨 머무는 나뭇가지나 식물의 잎 등 주위를 묘사하고 있는 장면을 찍는 셈입니다. 그러고 나면 나머지는 거리 글자가 대신 이야기를 해줍니다.

이 책에서는 하나의 주제를 정해보았습니다. 특히 일본의 좁은 차도 옆에 세워져 있는 교통표지나 특별히 개성을 드러내지 않는 간판에 사용된 '둥근고딕체'에 눈을 돌려보았습니다. 일본의 둥근고딕은 구미의 사회에서 발견되는 것과는 전혀 다른 장소에서 살고 있는 것처럼 느꼈기 때문입니다.

여기에 흥미를 가져버린 결과, 저의 일반적인 업무인 로마자 디지털 폰트와는 그다지 상관 없는 자료들이 모여졌습니다. 로마자도 아니며 디지털 폰트도 아닌, 그러한 거리 글자에 대한 내용이 아마도 이 책의 반 이상을 차지하고 있습니다. 하지만 교통표지 하나를 봐도 구미와 일본의 차이, 같은 한자 문화권에 있는 중국과의 차이도 있습니다. 그것은 그것대로 재미있어서 더욱 알고 싶어집니다. 일본에 머무는 기간이 한정되어 있으므로 이 주제에

관해 제 나름의 생각을 정리하는 데까지 수년이 걸렸습니다.

일본에 있을 때 알아챘더라면 편했을 것을. 하지만 독일에 왔으니까 그 차이를 알게 되었을 테지요? 어쨌든 이것은 겨우 시작에 지나지 않습니다. 이것을 발판으로 앞으로도 이 주제에 대해 더욱 깊게 조사해 보려고 합니다. 과연 차이점은 무엇일까요? 구미의 사람들에게 일본의 '일시정지' 사진을 보여주면 어떤 반응이 올까요? 서투른 문장은 이 정도로 마치고 이제부터 사진을 봐주시길 바랍니다.

차례

01 일본에 둥근고딕이 많은 이유

02 세계의 거리 글자 관찰

03 폰트의 세계

01

일본에 둥근고딕이 많은 이유

'STOP' 표지판 컬렉션

구미歐美에서는 요즘 들어 둥근고딕체가 유행하고 있습니다. 사실 최근까지 구미에서 둥근고딕체는 폰트로서 그다지 많이 개발되지 않았습니다. 예외가 있다면 1979년 만들어진 **브이에이지 라운디드**(VAG Rounded)로, 오래전부터 꾸준히 팔리고 있는 서체입니다. 하지만 다른 둥근고딕체는 그 이후 거의 만들어지지 않았고, 요즘에 와서야 점차 둥근고딕체 종류가 많아졌다는 느낌이 듭니다.

VAG Rounded

독일에 살고 있는 저는 유럽의 야외에서 둥근고딕체를 얼마나 찾아볼 수 있는지 조사해보고 싶어졌습니다. 광고가 아니라 좀 더 공공성이 높은 글자, 공공도로에 있는 표지판은 어떨까요? 표지판은 기능성이 우선시되므로 폰트에 멋 등의 요소가 비집고 들어갈 여지가 적기 때문입니다. 글자가 들어간 것으로 우선 'STOP(일시정지)' 표지를 골랐습니다. 독일에서는 팔각형의 빨간 바탕색에 산세리프체로 표시합니다. 즉, 각角고딕체로 된 'STOP'입니다.❶ ❷ 유럽의 다른 나라에서는 'STOP'에 어떤 서체를 사용하고 있는지 비교해보고 싶어서, 가족과 함께 독일 · 룩셈부르크 · 벨기에 · 프랑스 · 네덜란드를 돌아보는 드라이브 여행을 계획했습니다. 'STOP'을 수집하러 떠나는 여행의 시작입니다.

차로 국경을 넘을 때마다 저는 조금 설레는 마음이 듭니다. 국경을 넘으면 도로 주위나 표지판에 미묘한 변화가 생깁니다. 이 사진은 프랑스에서 국

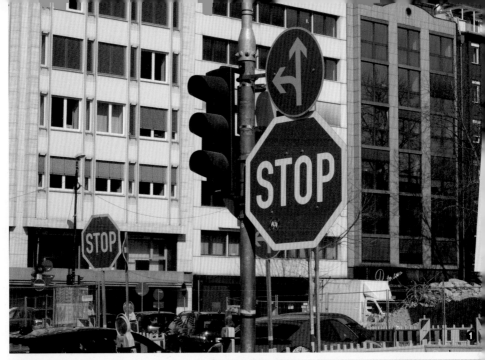

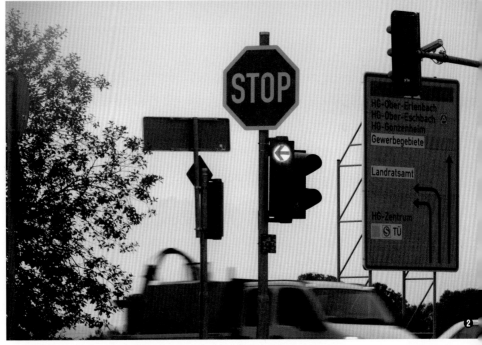

경을 넘어 벨기에로 들어갔을 때의 풍경입니다.❸ 여행의 첫 목적지였던 벨기에와 룩셈부르크에서는 'STOP'을 쉽게 찾을 수 있었습니다. 표지판의 형태와 색은 같았는데 'STOP'에 쓰인 글자 형태가 다릅니다. 독일과 비교해보면 벨기에 쪽의 S가 산뜻해 보입니다.❹ 룩셈부르크는 글자가 좀 더 작아서, 글자와 글자 사이의 간격이 넓게 벌어져 있는 느낌입니다.❺

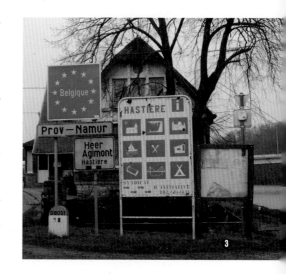

네덜란드에서는 표지판을 찾는데 무척

고생을 했습니다. 거리를 걸어도 걸어도 찾을 수가 없어 자동차를 타고 시내에서 주택가, 전원 지역까지 돌아본 끝에 교외에 있던 주유소에서 겨우 하나를 발견했습니다. 역광 때문에 촬영 조건도 최악이었지만, 몇 시간이나 돌아다녀봐도 결국 이것밖에 찾을 수 없어서 일단 사진을 찍어두었습니다. 그런데 막상 찾지 않을 때는 무척 쉽게 눈에 띄어서, 6월에 네덜란드의 대학에 학생들을 평가하기 위한 출장을 갔을 때는 호텔 정문을 나와 바로 10미터 거리에 'STOP' 표지판이 있었습니다. 게다가 이때는 촬영 조건도 좋았습니다. 이 책에 사용한 것이 당시 호텔 앞에서 찍은 사진입니다. 독일과 비교해서 S와 O가 부드러워 보이고 선도 얇습니다. 팔각형 주위를 둘러싼 흰 선의 굵기와 글자의 굵기를 같은 폭으로 해야 한다는 어떤 법칙이라도 있는 걸까요?❻

프랑스 샹파뉴 · 아르덴 지방의 마을 지베에서는 유명하고 오래된 요새를 배경으로 하여 'STOP' 표지판을 찍었습니다. 글자가 작고 S와 O가 부드러

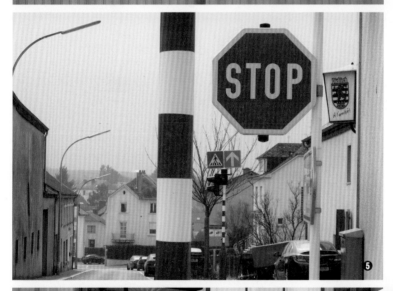

❹

❺

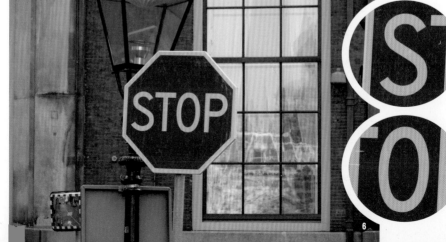

❻

17

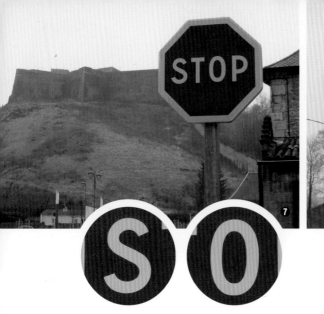

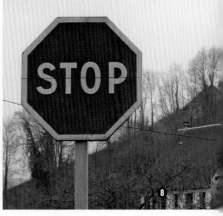

우며 글자의 두께가 팔각형을 둘러싼 선의 두께보다 얇습니다.❼❽ 두 번
째 사진을 찍고 있을 때 저는 경찰관 3명에게 둘러싸였습니다. 3명 중의 1명
은 자동소총을 매고 조금 떨어진 곳에 서 있었는데, 언제라도 총을 쏠 수
있다는 느낌이었습니다. 그는 카메라를 보여달라는 손짓을 했습니다. 그야
'STOP' 표지판만 찍었기 때문에 스스로 꺼림칙한 점은 조금도 없었습니다.
그에게 디지털카메라 안의 사진을 전부 보여주었습니다. 그제서야 수상한
사람이 아니라는 것을 알았는지 그곳을 지나가도록 해주었습니다. 훗날 이
에피소드를 오사카의 간판 장인(뒤쪽에 등장합니다)과 대담을 하던 중에 이야
기했더니, 그가 "'STOP'만 찍어대는 사람이 오히려 더 수상하다!"라고 말
해 행사장에 있던 사람들이 크게 웃었습니다. 그 후 런던에 간 일이 있었습
니다. 영국에서 다른 사람의 차를 타고 가다가 교외에서 표지판 하나를 지

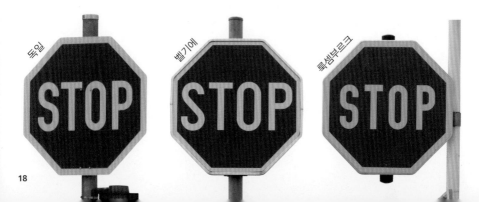

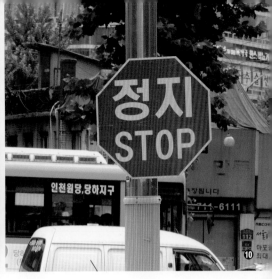

나쳐 볼 수 있었는데, 차를 세울 수 있는 상황이 아니어서 포기했습니다. 뭐, 런던의 시내를 걷다 보면 금방 찾을 수 있겠지? 정도로 생각했습니다. 그런데 런던 중심부에서 2시간 정도를 돌았는데도 도저히 표지판을 찾을 수가 없어 결국 지인에게 부탁하여 사진을 얻을 수 있었습니다.❾ 제가 'STOP'을 찾는 여행에서 느낀 점은 먼저 유럽에서는 'STOP' 표지가 적다는 것입니다. 일본과는 설치 기준이 달라서인지도 모르겠습니다. 거리, 교외, 농지를 달리며 살펴본 결과, 일본을 10으로 했을 때 비율적으로 독일은 6 정도입니다. 프랑스, 벨기에, 룩셈부르크는 4, 네덜란드와 영국은 1 정도가 되겠네요. 마지막으로 이 사진은 서울 시내에서 촬영한 것입니다.❿ 제가 걸었던 거리에는 두 종류의 표지판이 있었는데, 이것은 글자가 큰 쪽입니다. 서울에서도 '정지' 표지는 빨간 바탕에 팔각형이었습니다.

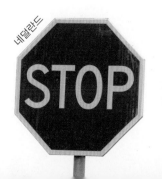

네덜란드

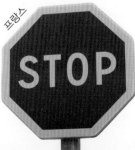

프랑스

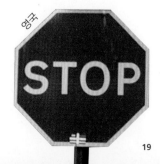

영국

일본의 도로표지

일본은 조금만 걸으면 '일시정지止まれ' 표지를 쉽게 볼 수 있습니다. 이것이
아마도 가장 많이 볼 수 있는 타입입니다. '止'의 오른쪽 위 가로선이 살짝
올라가 있습니다.❶ 아래 사진은 오사카에서 본 새로운 타입의 '일시정지'
입니다. '止'의 오른쪽 위가 수평이고, 가나인 'まれ'도 더 현대식입니다.❷
'횡단금지'도 잘 살펴보면 글자의 형태는 미묘하게 달라도 둥근고딕이라

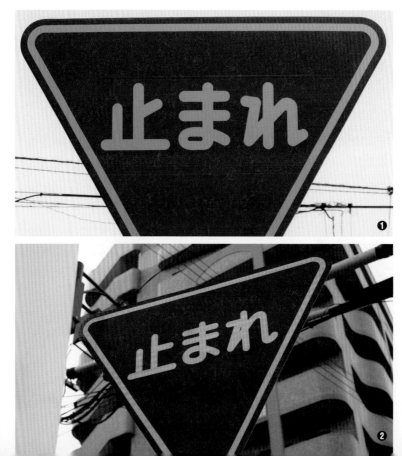

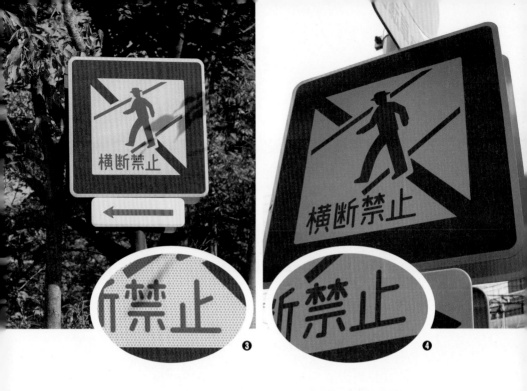

❸ ❹

는 점은 같습니다.❸❹ 도로 주위에는 어째서인지 둥근고딕이 많습니다. 도
로의 안내표지뿐 아니라 본표지 아래에 있는 흰색 사각형의 보조표지, '자
동차'나 '통학로' 등의 글자도 둥근고딕입니다. 일본어는 둥근고딕으로
하고, 로마자로 된 지명·도로명은 **헬베티카**(Helvetica)의 대문자와 소문
자로 쓰는 게 표준인 것 같습니다. 헬베티카체는 일본으로 치면 각고딕
에 해당합니다.

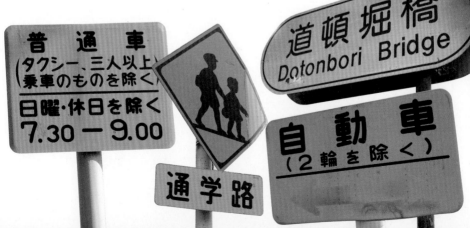

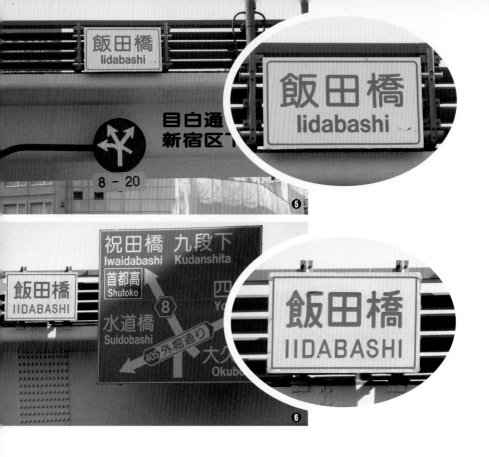

도쿄 이다바시飯田橋에 있는 육교입니다. 교차로 안내표지에 사용된 서체가
JR이다바시역 방향과 그 반대쪽이 달랐습니다. 위 사진의 표지는 일문을
둥근고딕으로, 로마자 지명을 헬베티카체의 대문자와 소문자로 한 예입니
다.❺ 아래의 '飯田橋' 한자는 오래된 스타일의 둥근고딕이고 로마자는 대
문자만으로 되어 있는데, 헬베티카체가 아닌 구형 서체인 것 같습니다.❻
시선을 옮겨보겠습니다. 오사카 쥬소우十三에 있는 육교입니다.❼
도쿄의 JR고탄다五反田역 철교에 쓰여 있는 둥근고딕입니다.❽ 철교 반대편
에는 글자가 새로 쓰여 있습니다.❾ '反'의 글자꼴이 조금 바뀌었지만, 한자
'駅'의 아래쪽 점 4개를 직선 하나로 표시하는 방식은 그대로입니다.

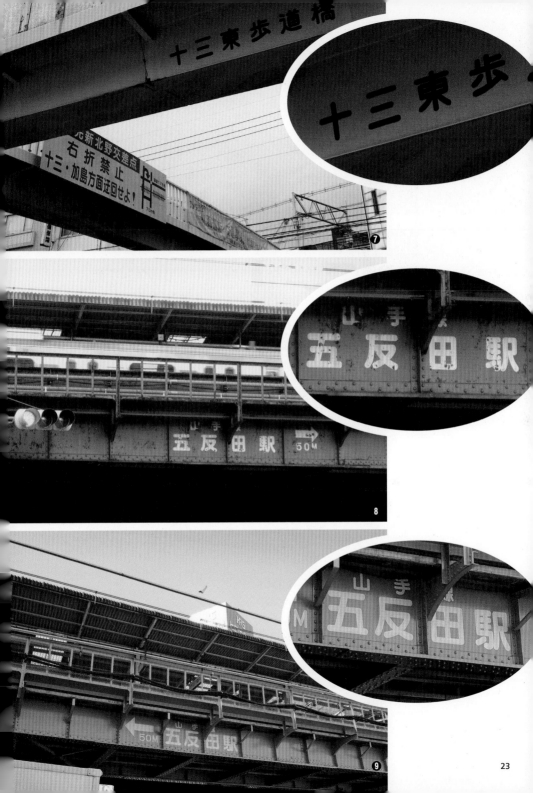

十三東歩道橋

十三東歩

応新北野交差点
右折禁止
十三・加島方面迂回せよ！

⑦

山手線
五反田駅

山手線
五反田駅　→
50M

⑧

山手線
五反田駅

山手線
50M
五反田駅
←

⑨

23

自転車専用帯 ↑

歩行者用専用帯

進入 🚲 禁止

대개 철교에는 자전거와 보행자 전용도로를 구분해주는 보조표시와 어느 정도 높이의 차량이 그 아래를 지나갈 수 있는지를 나타내는 높이제한 주의표시가 있습니다. 166페이지의 '피트와 인치' 부분에 나오는 영국이나 미국의 표지와 비교해보세요. ⑩ ⑪ ⑫

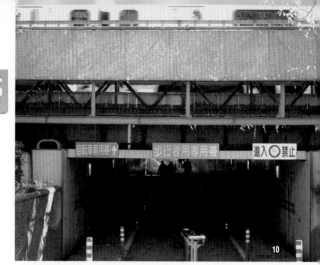

10

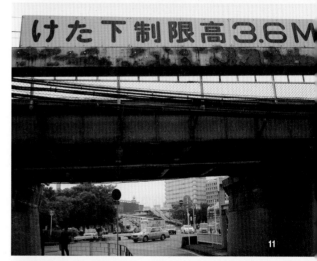

けた下制限高3.6M

11

5423

桁下制限高 1.8米

桁下制限高 1.8米

12

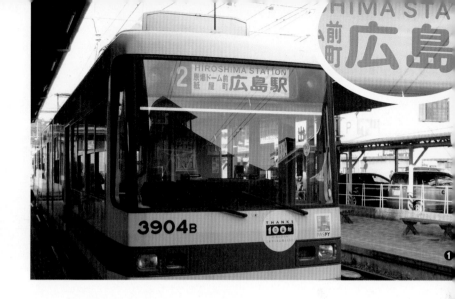

일본은 잘 보면 둥근고딕투성이

대중교통에서는 열차의 역 이름표, 행선지 등의 표시에 둥근고딕이 많이 사용되고 있습니다. 이제부터 일본의 서쪽에서 동쪽을 향해 표지를 따라서 여행해볼까요? 히로시마広島전철의 노면전차 행선지 표시와 같은 서체로 쓰인

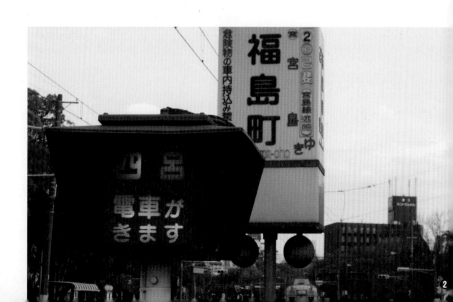

후쿠시마초福島町 정류소 표시
입니다.❶ ❷

이어서 JR산요본선(후쿠오카현
과 효고현을 연결하는 철도) 차량
의 '승무원실乘務員室'입니다.❸
역시 일본의 '승무원실'은 이
글자꼴이 아니면 어색하지요.

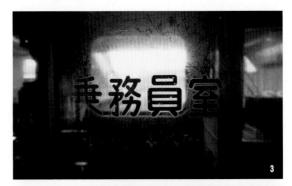

더욱 동쪽으로 왔습니다. 나고
야의 메이테쓰 전차입니다.❹
마침내 도쿄에 도착했습니다.
게이큐 전철의 하네다공항행
급행전차입니다.❺ 마찬가지
로 도쿄에 있는 도큐이케가
미선 전차입니다.❻

한편 손글씨 글자가 사라진
곳도 있습니다. 관동 지방의
'게이세이 시스이京成 酒々井역'
의 손글씨 이름표는 히라가
나로 크게 쓰여 있는 'しす
い' 이외에는 전부 둥근고딕
입니다.❼ 2013년 1월까지는
설치되어 있었는데 5월에 가
보니 떼어져버렸습니다. 글자
의 디테일을 잘 알 수 있어서

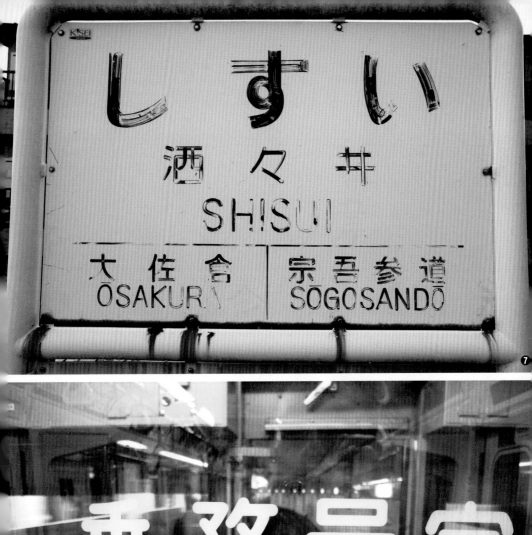

しすい
酒々井
SHISUI

| 大佐倉 | 宗吾参道 |
| OSAKURA | SOGOSANDO |

⑦

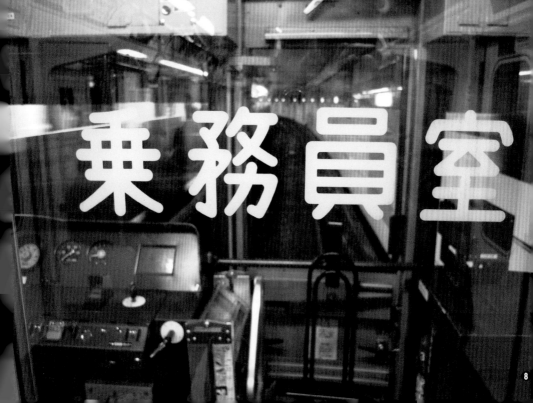

乗務員室

8

좋았는데 말이지요. 새롭게 설치된 이름표는 어떤 모습일까요?

도쿄메트로의 '승무원실'도 역시 이 글자꼴이네요.❽ 아까 본 JR의 승무원실과 느낌이 비슷하지요?❸

도쿄메트로 유라쿠초선 구내입니다. 늦게까지 일하는 사람이라면 막차시간을 신경 쓰지 않을 수가 없는데요, 막차 안내 표시도 둥근고딕입니다.❾

계단을 뛰어 올라갈 때도 둥근고딕을 볼 수 있습니다. JR신바시역입니다.❿

둥근고딕이 전차에 많이 쓰인다는 것을 알았으니 다음은 버스로 가보겠습

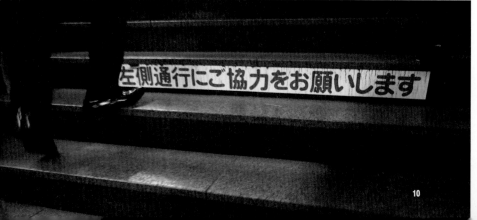

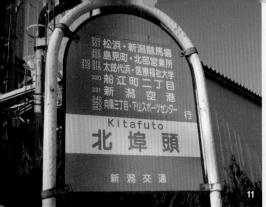

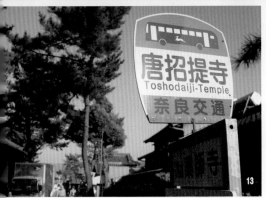
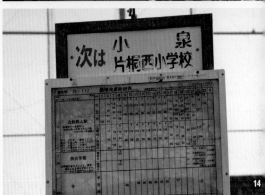

니다. 니가타의 기타후토北埠頭정류장에 신구의 버스정류장 표지 2개가 나란히 세워져 있길래, 오래된 것이 철거되기 전에 얼른 찍어야겠다고 생각했습니다.⓫ ⓬

나라 교통의 도쇼다이지唐招提寺 앞 버스정류장입니다.⓭

긴테츠 버스의 버스정류장입니다. 차로 지나갈 때 차창에서 순간적으로 찍었기 때문에 정류장의 이름은 모릅니다.⓮ 니가타의 오래된 정류장도 그렇지만, 손글씨 글자가 이 정도로 벗겨져 있으면 필법 등을 알 수 있으므로 쓰는 순서를 상상할 수 있습니다.

도쿄 신바시역 앞의 버스정류장입니다.⓯ 자신이 있는 지역의 정류장은 이것과 다르다고 하는 사람도 버스 차체에 있는 '입구'와 '출구'표시는 어떤

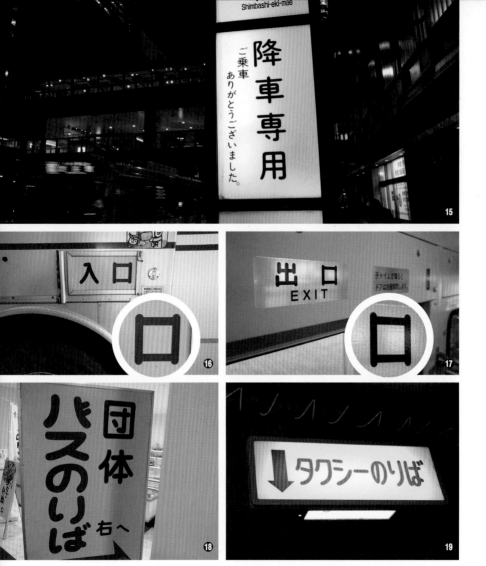

降車専用
ご乗車ありがとうございました。

15

入口

16

出口
EXIT

チャイムが鳴ると
ドアは自動的に開きます

17

団体
バスのりば
右へ

18

タクシーのりば

19

지 확인해보세요. '입구'사진은 니가타교통❶, '출구'는 도쿄 도에이都営버스입니다.❶ 덧붙여서 이렇게 네 모퉁이가 돌출된 'ロ'의 형태는 버스의 출입구에는 많은 형태인데 다른 곳에서는 거의 찾아볼 수 없습니다.

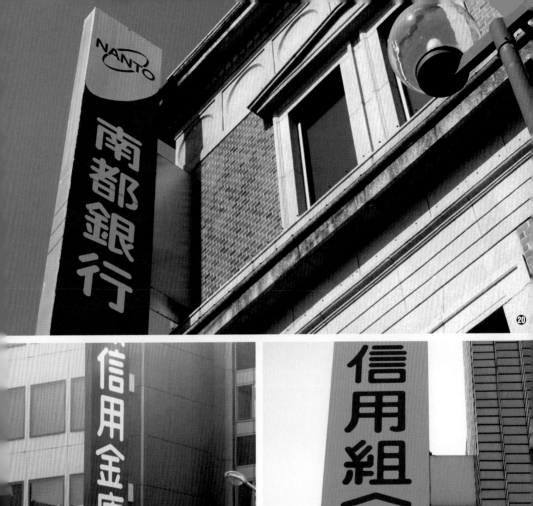

버스나 택시 승차장의 안내도 둥근고딕입니다.⑱ ⑲

그럼 금융기관은 어떨까요? 마찬가지로 둥근고딕이네요.⑳ ㉑ ㉒

관공서인 세무서, 경찰서도 둥근고딕이 일반적입니다.㉓~ ㉗ 왜 그럴까요? 글자의 각을 둥글게 만들어 읽는 사람이 친숙하게 느끼도록 하려는 의도일까요?

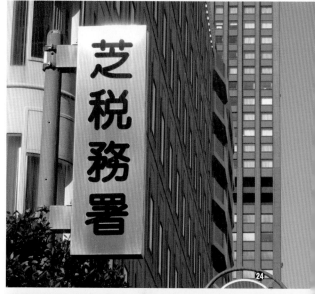

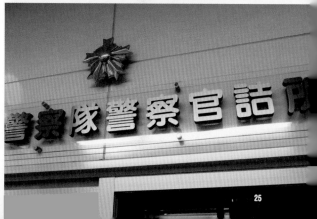

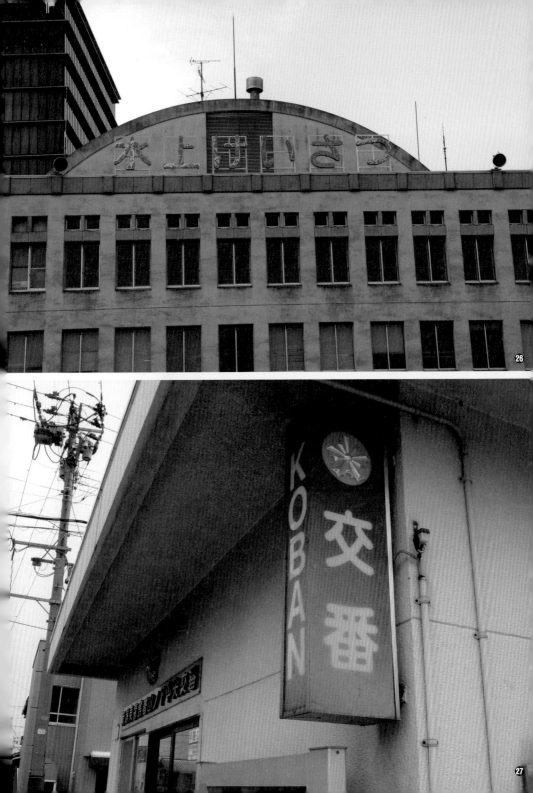

아닙니다. 소화기나 소화전이 있는 곳을 나타내는 표지, 출입금지나 공사현
장의 주의표시도 둥근고딕입니다.❷❽~❸❻ 게다가 '친숙해 보이기 위해서' 라
고는 볼 수 없는 '위험' 표시까지도 역시 둥근고딕인 경우가 많습니다.❸❼ ❸❽

あぶないから
はいっては
いけません！

34

水道工事中
←

歩行者通路

35

作業中

追越禁止

36

危険
高電圧電線
制限高
4.5M

37

危

38

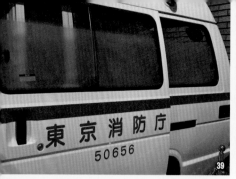
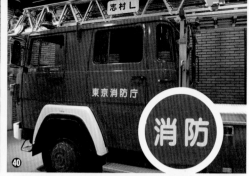

구급차와 소방차도 둥근고딕이군요. 도쿄 요쓰야에 있는 소방박물관에 전시된 차량은 비교적 최신식 소방차❸❹입니다. 1970년경의 이륜소방차❹, 1950년대의 소방차❷도 보았는데 신형은 흰색글자, 구형 차량은 금색글자에 그림자를 넣은 둥근고딕이었습니다.

대체로 극비 서류도 둥근고딕입니다. 비밀을 뜻하는 '밀秘'을 둥근고딕으로 찍기 때문에 아까 나온 '친숙해 보이기 위해'라는 가능성은 더욱 적어졌습니다. 사실 둥근고딕은 공적인 이미지에 좀 더 가깝습니다. 그래서 '금지'와 같은 명령형도 둥근고딕으로 쓰면 위화감이 느껴지지 않는 것입니다.❸

유럽 · 중국 · 홍콩과 비교해보자

유럽으로 다시 돌아가 보겠습니다.

독일이나 유럽의 교통기관이나 공사장의 주의표시, 주차장 등에는 일본에서 말하는 각고딕체가 많습니다. 독일에서 일반적으로 쓰이는 간판을 잠깐 보도록 합시다.❶~❹

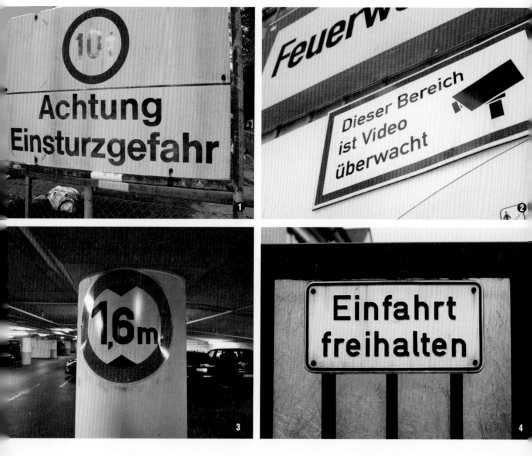

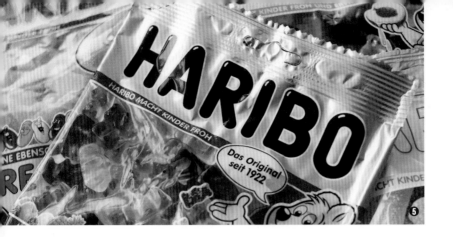

둥근고딕의 예를 찾아보아도 표지판이나 주의 표시에서는 좀처럼 찾기가 어렵습니다. 그러다 우연히 슈퍼마켓에서 발견했습니다.❺ 오래전부터 독일의 하리보 젤리 포장지에 사용된 글자는 둥글었습니다. 'Haribo' 이외에 작은 글자는 **브이에이지 라운디드**(VAG Rounded)로 되어 있습니다. 어린이 장난감 로고 등에도 둥근고딕이 많습니다.

둥근고딕의 예시를 수집할 때 제가 주의하고 있는 부분이 있습니다. 가공상의 이유로 어쩔 수 없이 각이 둥글어진 예는 제외한다는 것입니다. 예를 들어 이런 식입니다.❻ 프랑스 어느 지방의 역에서 찍은 글자입니다. 이 표지는 형삭기(프레이즈반, fraise盤) 같은 것을 사용해 칼날을 회전시켜 글자

를 새겼기 때문에 글자의 각을 제대로 표현할 수 없었습니다. 따라서 글자의 모서리가 둥글어진 것입니다. 이러한 사례는 둥근고딕에서 제외합니다. 유럽에서 오래된 손글씨 글자를 가장 효율적으로 볼 수 있는 방법은 바로 교통기관 박물관에 가보는 것입니다. 지금처럼 커팅시트 등이 보급되지 않았던 시대의 차량이 전시되어 있어서 보존상태가 좋다면 그 시대의 손글씨 글자도 함께 볼 수 있습니다. ❼

런던에 있는 교통박물관입니다. ❽ 바림질 기술도 훌륭하지만, 직선 부분이 자를 대고 그린 것 같은 모양이 아니라 각고딕의 각을 조금 강조해서 바깥쪽으로 뻗치도록 한 점을 주목해서 보세요. ❾ 이 기법은 108페이지의 '런던 교외의 글자'에서도 나옵니다.

이 사진은 프랑스 뮐루즈에 있는 철도박물관에서 찍은 것입니다. 조금 조잡해 보이지만 여기서도 각을 명확히 하려고 한 흔적이 보입니다.➓
아래 사진은 벨기에의 교통박물관에서 찍은 것입니다. 각이 뾰족하게 튀어나와 있습니다. 납작 붓으로 글자를 쓴 다음 각이 있는 부분에만 세밀한 붓으로 덧칠을 한 것일까요?⓫

어찌되었든 유럽에서 둥근고딕은 상당히 적습니다. 각이 둥근 필기체 같은 것은 있지만, '금지' 팻말이나 주의표시, 관공서 · 경찰 · 위험물 취급을 나타내는 간판 등에는 거의 산세리프체가 압도적입니다.

유럽에서 둥근고딕이 잘 보이지 않는다는 것은 어쩌면 알파벳은 각고딕에 적합하고, 한자는 둥근고딕에 적합하다는 의미가 되는 것일까요? 그렇다면 이번에는 중국과 홍콩의 사례를 보도록 합시다. 분명 표지판에 한자가 사용되었을 것입니다. 이것은 중국 본토의 주하이珠海에서 찍은 사진입니다. 각고딕을 사용하고 있습니다.❶❷~❶❹

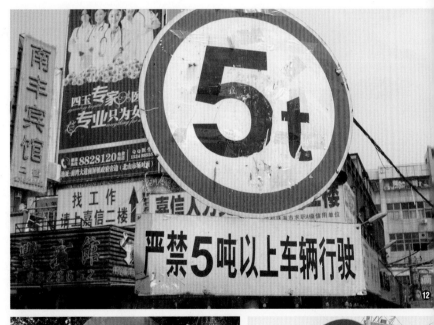

홍콩의 거리를 걷다보니 쇼핑몰의 광고에 둥근고딕이 쓰인 것이 보입니다. 그러나 3시간이나 돌아보아도 도로표지나 경고판에 쓰인 둥근고딕을 찾을 수가 없었습니다. 중국과 홍콩에서는 손글씨로 된 표지를 그다지 볼 수 없고, 스텐실(137페이지 참조)이나 인쇄한 글자가 많다는 생각이 듭니다. '출입금지', '위험'은 대부분이 각고딕입니다.⑮~⑱
'STOP'도 홍콩에서는 각고딕입니다.⑲
거의 똑같은 한자 문화권인데도 왜 일본에만 둥근고딕이 많은걸까요?

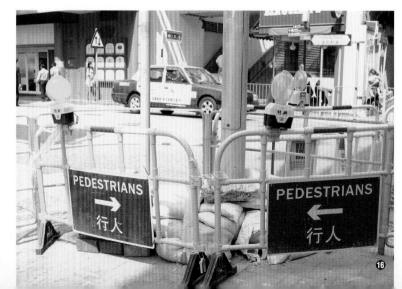

中華電力
CLP Power

危險
高壓電力

DANGER
High voltage
未經授權不得內進
Unauthorised
entry prohibited

17

18

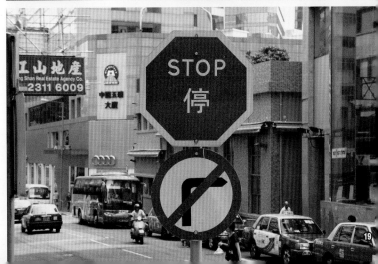

19

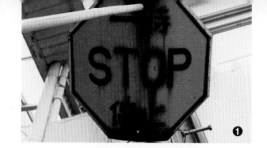

옛날부터 그랬다?

교통표지는 새로운 것이 설치되면 오래된 것은 철거합니다. 하지만 일본의
이곳저곳에는 아직 구형으로 된 표지가 남아 있는 경우가 있습니다. 'STOP'
표지는 지금은 적색으로 된 역삼각형이지만 1950년대에는 노란색 바탕에
검은색으로 글자가 배치되어 있었습니다. 위 사진에서 'STOP'의 로마자는
각고딕, '일시정지'의 한자는 둥근고딕입니다.❶

더 과거의 자료를 살펴보겠습니다. 1942년 5월 13일
에 발행된《관보官報》에 실린 표지판 그림입니다. 둥근
고딕입니다. 같은 페이지의 비고란을 보니 "기호 및 글
자는 검정"이라는 색 지정은 있지만 서체에 대한 지정
사항은 없습니다.❷ ❸

같은《관보》에 실린 다른 도면을 보니 표지판이 설치
될 때의 높이, 표지면의 크기와 색, 띠 모양의 선을 넣
었을 경우의 선의 폭 등을 수치화하여 가능한 한 통일
성을 주려고 한 것을 엿볼 수 있습니다. 그러나 마찬가
지로 서체 지정 부분은 찾을 수 없었습니다. 서체 디자
인의 차이가 표지판의 가독성에 영향을 준다는 발상
이 이 당시에는 없었던 모양입니다.

1950년 3월 31일 발행한《관보》에는 알파벳 한 세트
와 아라비아 숫자가 각고딕으로 쓰여 있습니다. '道'라
는 한자의 선 굵기는 글자가 써 있는 사각형의 1/11이
라고 표시되어 있습니다. 그러나 문장 안에는 왜 일본

自動車駐車場 ❷

駐車禁止 ❸

어 표기에 둥근고딕을 택했는지에 대한 설명이 없습니다. "글자 서체는 왼쪽처럼 한다."라는 글뿐이었습니다. 서체는 각고딕이든 둥근고딕이든 굵기의 조건만 충족하면 괜찮았던 것 같습니다.❹

1957년 나가사키현의 길거리 사진에 찍혀 있는 '차량 통행금지' 표지판입니다.❺ 이것이 《관보》에서 지정한 높이였는지, 좀 낮아 보입니다.

七　2
色彩は、文字を黒色、地を白色とする。
文字の書体は、左の通りとする。

道

❹

❺

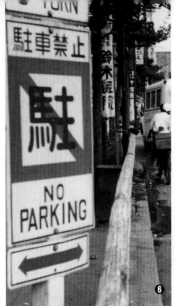

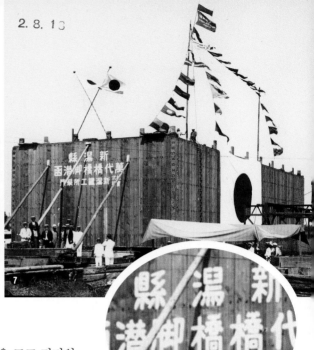

1955년부터 1975년경에 걸쳐 찍은 도쿄 거리의
스냅 사진에도 표지판이 있었습니다.❻
여기서 더욱 과거로 거슬러 올라가 1927년, 니가
타에서 다리를 건설하고 있는 사진입니다. 여기
서도 표지의 서체는 둥근고딕입니다.❼

당시에는 커팅시트도 디지털 폰트도 없었고, 유통 상황도 지금과는 비교가
되지 않을 정도였기 때문에 표지판을 어느 한 곳에서 대량으로 인쇄하여
전국 방방곡곡에 배송한다는 것은 무척 수고스러운 일이었습니다. 따라서
크기나 색 등을 지정해두고, 각 지역의 직공이 용도에 맞추어 '읽기 쉽고 공
식적으로 보이는 표준 글자'를 썼다고 생각됩니다.

이때, 손으로 글자를 쓰는 직공이 단순히 기본 감각으로 골랐던 것이 둥근
고딕이었을까요? 그렇다면 분명 여기에는 어떤 이유가 있다는 뜻인데, 자
료를 보면서 상상해도 도무지 알 수가 없었습니다. 그래서 손글씨를 쓸 수
있는 간판의 장인을 찾아가보자고 마음먹었습니다.

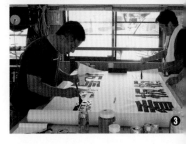

간판의 장인을 찾아가보았다

오사카에서 지금도 현역으로 손글씨 간판을 쓰고 있는 장인들을 찾아가보았습니다. 어쩌면 손글씨로 간판을 쓸 수 있는 마지막 세대일지도 모를 우에모리 오사무 씨와 이타쿠라 겐지 씨가 직접 손글씨 글자를 보여주었습니다. 장소는 오사카의 이즈미시에 있는 이타쿠라 씨의 'K간판' 작업장입니다.

이것이 우에모리 씨의 도구함입니다.❶❷ 우선 두께가 있는 납작붓(붓 사진 중 왼쪽 끝)으로 30센티미터의 각이 큰 제목용 글자를 쓰기로 했습니다. "어떤 글자를 써 볼까요?"라고 물으셔서 순간적으로 '간판看板'이라는 두 글자를 골랐습니다. 가로선이 많은 '看'과 좌우에 삐침줄기가 있는 '板'의 조합을 통해 다양한 붓놀림을 볼 수 있기 때문입니다.

먼저 자를 대고 어림잡아 연필로 칸을 희미하게 그립니다. 글자의 초안은 쓰지 않습니다. 연습 없이 글자를 바로 써내려갑니다.❸

30센티미터 정도로 각이 큰 글자일 때는 각고딕이든 둥근고딕이든 사용하는 붓은 동일한 납작붓입니다. 붓의 넓이에는 한계가 있어서 이보다 두꺼운 글자를 쓸 때는 두어 번 선을 반복해 그어서 원하는 두께를 나타냅니다. 각고딕과 둥근고딕을 쓰는 시간을 재보니 '간판' 두 글자를 완성하는 데 각고딕이 약 5분, 둥근고딕이 약 4분이었습니다. 직접 와서 보니 서체 형태의 차이뿐 아니라 붓을 대는 횟수부터가 다릅니다.

❹ 이른바 '레터링'으로 쓰는 방법

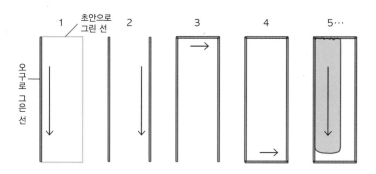

큰 글자의 세로선 1개를 납작붓으로 쓸 때는 어떻게 할까요?❹ 우선 제가 중·고등 학교 시절에 배운 '레터링'을 쓰는 법, 즉 면상필(작은 글씨를 쓰거나 얼굴의 선을 그릴 때 쓰는 아주 가느다란 붓)이나 오구(선을 그을 때 사용하는 제도용구) 등의 도구로 둘레의 선을 그리고 나서 안쪽을 칠하는 방법은 간판가게에서는 사용하지 않습니다. 그런 방법으로 쓰려면 먼저 연필 같은 것으로 상당히 정확한 초안을 그려야 합니다. 하지만 여기에 걸리는 시간이 아깝고, 또한 평면이 아닌 곳, 예를 들어 표면에 굴곡이 있는 셔터 등에 연필로 정확한 초안을 그리는 것은 거의 불가능하기 때문입니다.

다음은 숙련된 장인이 쓰는 효율성이 좋은 방법입니다.❺

❺ 각고딕

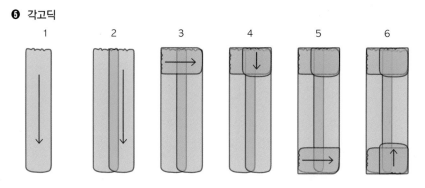

각고딕을 여섯 번에 걸쳐 나누어 쓰는 방법은 두 사람 모두 같았습니다. 붓이나 페인트, 글자를 써야 하는 면의 상태 등에 따라 다르겠지만, 글자가 잘 써졌을 때는 마지막 리터치가 생략되기도 합니다.

❻ 둥근고딕을 쓰는 방법1

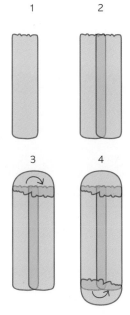

1 2

3 4

❼ 둥근고딕을 쓰는 방법2

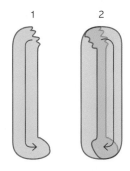

1 2

둥근고딕은 작업내용과 도구의 상태에 따라 네 번으로 나누어 다듬는 방법과 두 번만에 끝내는 방법이 있는데, 어느 쪽이든 각고딕보다 수고를 적게 들이고 끝낼 수 있습니다.❻❼ 글자 끝의 둥근 부분은 붓을 회전시켜 한 번에 획~ 그려냅니다! ❽~⓫

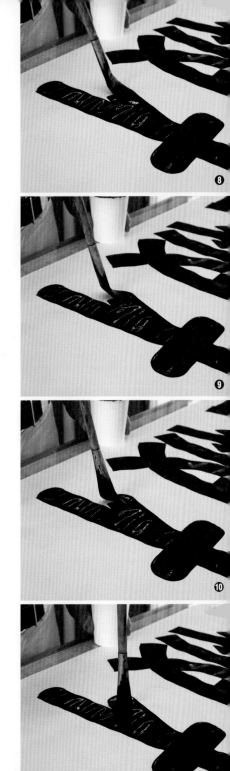

⑫

入口 出口　入口 出口
警告 道路　警告 道路

둥근고딕이 빨리 완성되는 이유가 또 하
나 있습니다. 글자꼴이 간단하기 때문입니
다. 각고딕은 '口'의 세로선 끝 부분이 아래
의 가로선보다 밑으로 내려와 있지만, 둥근
고딕은 끝 부분이 둥글며 단순한 형태입니
다.⑫ 결국 각고딕을 쓰려면 열 번의 과정이
필요하지만, 둥근고딕은 여섯 번 만에 끝납
니다. '看' 글자에서는 '目' 부분을 적을 때
차이점이 드러났습니다.⑬ ⑭

30센티미터 미만의 작은 글자는 '고딕붓'이
라고 부르는 붓끝이 긴 둥근 붓에 페인트
를 흠뻑 묻혀서 쓰면 둥근고딕이 완성됩니
다.⑮ 각을 정리하는 수고도 필요 없습니다.
간판 주문시 서체를 따로 지정하지 않은 경
우라면, 우에모리 씨와 이타쿠라 씨는 대개
글자 수가 많아도 빨리 작업할 수 있는 둥근
고딕을 고른다고 합니다.

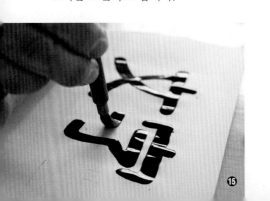

⑮

각고딕　　둥근고딕

1

2

3

4

5

6

완성！

7

8

9

10

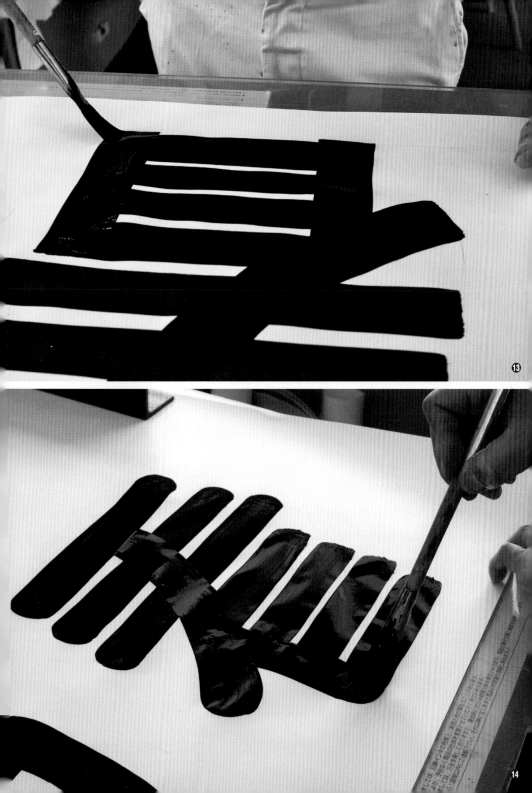

⑬

⑭

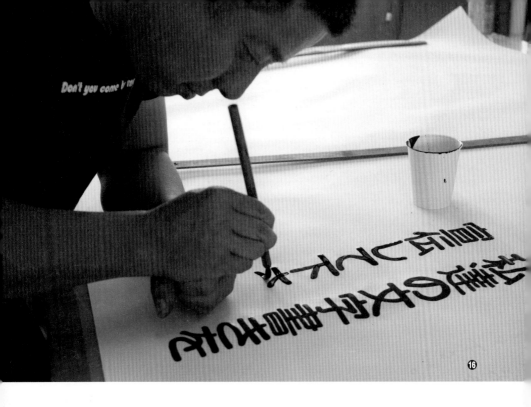

이 정도 크기의 글자로 긴 문장을 적을 때도 초안 없이 쓱쓱 써내려갑니다. 종이 위에 희미하게 그려진 것은 글자 크기를 가늠하는 선입니다.⑯ 더욱 작은 글자를 써서 각고딕과 둥근고딕을 완성하는 데 걸리는 과정을 비교해보았습니다.⑰ ⑱ 역시 각고딕은 한 번 선을 그은 후에 각을 다듬는 작업을 해야 해서 시간이 걸립니다. 특히 삐침줄기 끝의 단면은 숙련된 솜씨가 필요한 곳입니다. 이 '交'자는 능숙한 실력 덕분에 단번에 보기 좋은 각도로 들어갔지만, 조금이라도 예각이 생기면 정돈되지 않은 인상을 줍니다. 예각으로 써졌다면 아마 답답한 느낌이 되었을 것입니다. 이에 비해 둥근고딕은 붓을 멈추는 곳이 자연스럽게 둥글어지므로 글자를 쓸 때 수월하여 효율이 높습니다. 그러나 둥근고딕도 초심자가 간단히 쓸 수 있는 것은 아닙니다. 모든 글자 끝의 둥근 부분을 통일감 있게 쓰기가 어렵다고 합니다.

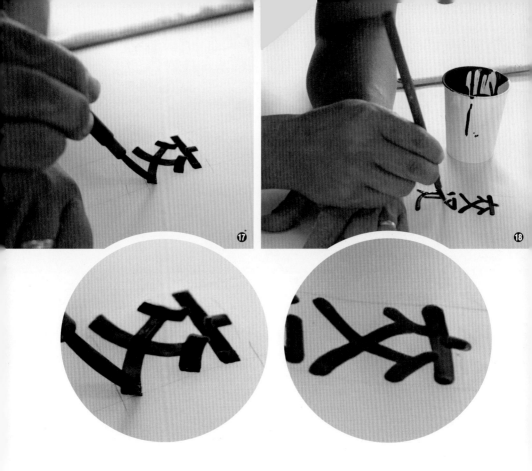

우에모리 씨의 말에 따르면 각고딕은 대개 둥근고딕보다 '잘 보인다'고 합니다. 덧붙여 이렇게 얘기했습니다. "많은 글자를 쓸 때 각고딕을 말끔히 정리하는 작업은 대단히 어려운 기술입니다. 어떻게 해도 들쑥날쑥한 느낌이 되는 일이 많습니다. 둥근고딕으로 하면 그런 경우가 드물지요." 글자가 굵으면 굵을수록 삐침줄기 끝의 단면이 잘 보이기 때문에 '들쑥날쑥한 느낌'이 되는 것 같습니다. 이렇게 각고딕의 글자 끝 처리가 어려운 까닭에 그는 "수습생에게 이해시키기에 상당히 어려운 기술이라 결국 후계자를 키우지 못했다."고 합니다.

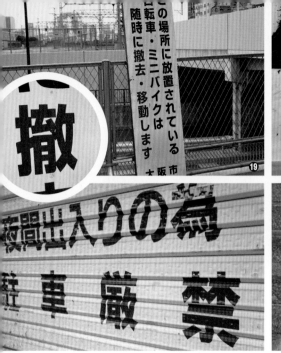

게다가 이제는 컷팅시트나 잉크젯프린터가 보급되기 시작했습니다. 역 앞이나 교차로에 있는 교통 주의표지판은 예전에는 붓글씨나 둥근고딕인 경우가 많았는데, 컷팅시트가 일반화되자 각고딕이 많아진 것 같습니다.[19] 누구나 간단히 디지털 폰트로 된 글자를 사용할 수 있게 되어 붓글씨 기술의 필요성이 없어졌습니다. 컷팅시트를 붙이는 데 걸리는 시간은 각고딕이든 둥근고딕이든 모두 같습니다.

간판 장인들은 손글씨를 취미가 아니라 일로써 의뢰받는 것이기 때문에, 걸리는 시간과 작업 내용을 고려하여 글자를 표현할 수단을 고릅니다. 평면 간판을 제작하는 경우에는 컷팅시트나 잉크젯프린트를 사용하는 것이 내구성도 높고 빨리 만들 수 있습니다. 그러나 초밥집이나 음식점 간판일 경우에는 손글씨로 써야 빈약해 보이지 않고, 셔터 위나 벽면에 크게 글자를 넣을 때도 손글씨가 적합합니다. 이처럼 아직 손글씨의 장점을 활용해야 하

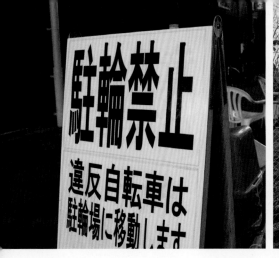
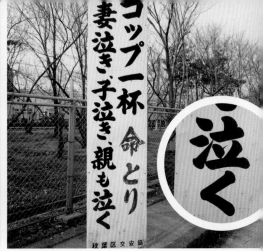

는 곳이 더러 남아 있습니다.

우에모리 씨와 이타쿠라 씨는 자신들을 '손글씨 간판을 쓸 수 있는 마지막 세대'라고 이야기합니다. 이들이 '옥외광고미술사 페인트 완성 2급'이라는 자격을 취득한 뒤에, 그 자격시험의 심사를 할 수 있는 사람이 없어서 이제 1급은 따고 싶어도 딸수 없게 되었다고 합니다. 이러한 이야기도 크게 웃으면서 말합니다. 붓을 들고 생기 있게 농담을 섞어가며 글자를 써내려가는 이들의 밝은 모습이 인상에 남았습니다.

수년 전부터 일본에 돌아갈 때마다 수집하고 있었던 둥근고딕 컬렉션. 그 끝에서 제가 간판가게를 직접 찾아가게 될 거라고는 상상하지 못했습니다. 간판 장인을 직접 만나 이야기도 하고 눈앞에서 글자 쓰는 모습도 볼 수 있어서 둥근고딕에 관한 상당히 유력한 증언을 얻었다고 생각합니다.

교통표지판, 도로의 명칭, 은행 · 상점의 간판이나 개인소유 토지의 '출입금지' 표시 등 표지판과 간판의 종류는 수없이 많기 때문에, 통계적인 숫자가 드러나는 결론은 없습니다. 하지만 지금까지 제가 봐왔던 범위에서 파악한, 많은 이들이 둥근고딕을 선택한 이유는 멀리서도 읽을 수 있으며, 공식적으로 보이고, 손글씨로 쓰기에 효율이 높다라는 3가지 요소가 조화롭게 갖추

어진 글자이기 때문이 아닐까요?

우에모리 씨와 이타쿠라 씨가 수습생이었던 시절에는 활자와 닮은 글자 꼴을 쓰는 장인이 솜씨가 좋다고 여겨졌습니다. 그들이 목표로 했던 것은 1970년대에 유행한 밝고 모던한 둥근고딕 서체 '나루체'였습니다.⑳

쇼와(昭和, 1926~1989)시대 중반까지 둥근고딕은 독특한 형태를 보이고 있었습니다.㉑ ㉒ 예를 들면 '貝'에서 마지막 2획은 지나치게 짧고 점에 가까운 형태로 퇴화했던 것이 많았습니다. 이것은 예전 장인의 스타일로, 위의 '目' 부분을 조금이라도 크게 하여 명확하게 보이게 하려는 방법이었다고 생각합니다. 그들은 한자 '貝'를 '인베이더インベーダー'※라고 부르거나, 오래된 스타일의 글자들을 '오지가키(아저씨 글자)'라고 부르며 웃었습니다. 그러나 지금은 그들도 손글씨의 매력을 가진 글자를 직접 쓰는 것의 의미를 알게 되어, 상황에 따라서는 '오지가키' 스타일을 도입하는 일도 있다고 합니다. 이 책의 일본어판 표지에 쓰인 'まちモジ(거리 글자)'도 우에모리 씨와 이타쿠라 씨에게 부탁한 것입니다. 모던한 글씨도 능숙하게 쓸 수 있는 그들에게 일부러 '오지가키' 스타일로 써서 받은 것입니다.㉓

※'인베이더'란 1970년대 일본에서 유행한 컴퓨터 게임 'Space Invader'에 등장하는 우주인을 뜻한다.
한자 '貝'의 이상한 밸런스가 마치 이 게임에 나오는 적군을 닮았기 때문에 붙인 별명이다.

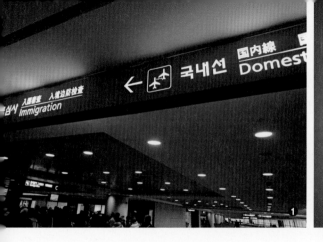

공항의 사인물 비교

일본에 귀국한 후 한국으로 출장을 가게 되어 이틀 동안 서울의 인천공항, 도쿄 나리타공항, 뮌헨공항을 돌아보게 되었기 때문에 잠시 비교해보겠습니다. 인천공항의 표지판에는 **프루티거(Frutiger)**가 사용되고 있네요.❶❷❸

나리타공항은 **헬베티카(Helvetica)**입니다.❹

사진의 오른쪽처럼 사인보드의 가로 방향에 여유가 있을 때는 숫자가 평범하게 쓰여 있습니다. 하지만 사인보드의 길이가 짧을 때는 숫자의 간격을 좁혀놓았는데, 그 결과 세로선이 가늘고 약해집니다. '11-18' 중에 가장 명확하게 보이는 부분이 '-'라는 것을 대체 어떻게 봐야 할까요?

뮌헨공항은 **유니버스(Univers)**의 베리에이션 같습니다.❺

사진으로는 말끔해 보이지만 전체적으로 어두컴컴한 분위기의 공항이라 게이트를 찾는 데 무척 불편했습니다. 사인보드의 글자가 작고, 이를 안쪽

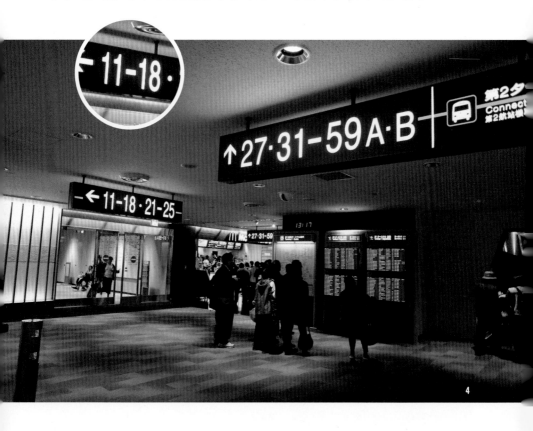

에서 비춰주는 조명도 밝지 않습니다. 사인물의 존재감이 뒤쪽의 면세점에게 완전히 밀리고 있습니다. 이 사진은 내용을 쉽게 설명하기 위해 밝기를 조금 보정해두었는데, 실제로는 면세점의 빛의 1/10 정도로 어둡게 느껴졌습니다.

그러고 보니 뮌헨은 전에 가족과 함께 왔을 때도 버스정류장의 숫자 표시가 너무 작아 버스를 찾는 데 고생을 한 경험이 있네요. 그때도 안내원에게 물어보고서야 겨우 찾을 수 있었습니다. 이런 사인보드는 근시인 사람에게 좀 불편합니다.

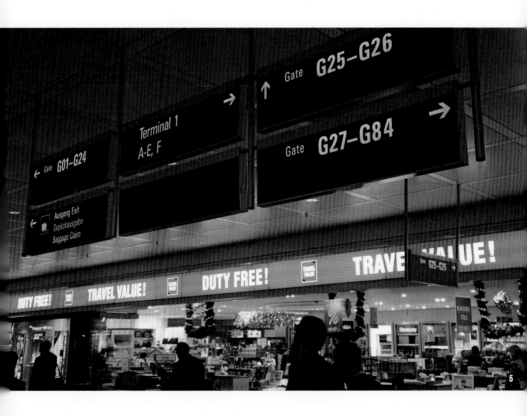

고정폭 숫자와 가변폭 숫자

일본에서 독일로 돌아갈 때 하네다공항에서 찍은 사진입니다. 새벽 1시에
출발하는 항공편이어서 공항 내의 조명은 밝지 않았습니다.❶
게이트 번호는 110번이었습니다. 대부분의 폰트 초기설정에는 고정폭 숫자(표
에 들어가는 숫자도 포함)가 들어가 있습니다.

Tabular figures, Frutiger LT Pro
0123456

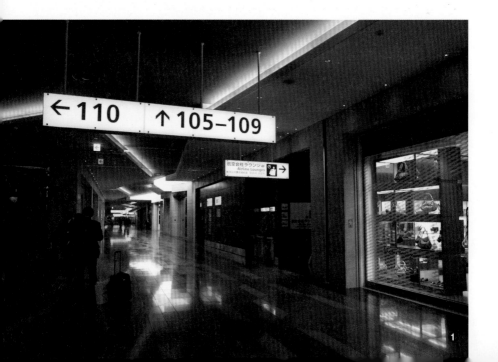

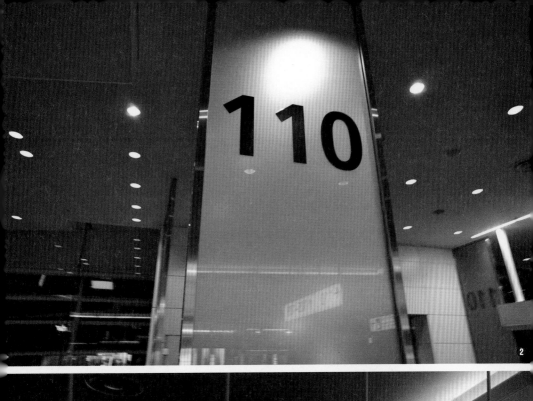

여기서 사용된 폰트는 **프루티거(Frutiger)**인데, 초기설정의 숫자를 그대로 쓰
면 1과 1의 사이가 너무 벌어집니다.❷

다시 한 번 자세히 보니 '105-109' 사이에 반각대시인 '-'의 왼쪽이 너무 좁
혀져 있거나, 오른쪽이 너무 넓혀져 있습니다.❸

고정폭 숫자는 '표에 쓰는 숫자'라고도 불리는
데, 여러 숫자가 위아래로 들어갈 때 숫자의 좌
우나 자릿수가 정렬되므로 편리합니다.❹
하지만 어떤 경우에도 보기에 자연스럽고 리듬
감이 흐트러지지 않는 숫자를 쓰고 싶을 때가 있
습니다. **노이에 프루티거**(Neue Frutiger)에는 초기
설정의 고정폭 숫자 외에 가변폭proportional 숫자
가 준비되어 있습니다.❺

Proportional figures, Neue Frutiger LT Pro

0123456

가변폭 숫자는 1의 글자 너비가 다른 것보다 좁
혀져 있는 등 하나하나의 글자 디자인에 알맞은
글자 너비가 설정되어 있습니다. 어도비 일러스
트레이터나 인디자인 등의 프로용 조판기능 소
프트웨어에서 사용할 수 있습니다.
노이에 프루티거체의 가변폭 숫자는 1의 글자
너비가 좁은 것 외에도 0의 폭이 약간 넉넉하여
다른 숫자와 같은 폭으로 보이거나, 조합에 따라
커닝(커닝에 대해서는 193페이지를 참조)이 설정되어
있어서 '74'와 같은 조합에서는 글자 사이를 자

❹ 고정폭 숫자

110
111
112

❺ 가변폭 숫자

110
111
112

동으로 좁혀 조절해주는 등의 기능이 있습니다.

노이에 프루티거체의 가변폭 숫자로 게이트 번호가 표시된 패널과 같은 숫자를 시뮬레이션해보았습니다.

105–109
105–109

예시의 위쪽은 프루티거체의 초기설정인 고정폭 숫자로, 그 아래는 노이에 프루티거체의 가변폭 숫자로 조합한 것입니다. 위아래 모두 조합한 뒤에 패널과 똑같이 전체 글자 사이를 트래킹(tracking, 글자 사이를 같은 값으로 일괄 조절하는 일)하여 균등하게 폭을 약간 넓혀보았습니다. 가변폭 숫자로 조합한 쪽이 한결 개선된 느낌을 줍니다.

처음의 사진에서 눈에 거슬렸던 반각대시의 앞뒤 간격도 가변폭 숫자에서는 개선되었습니다. 5와 반각대시 사이는 간격을 많이 주고, 반각대시와 1 사이는 간격을 좁히는 커닝이 설정되어 있어 대시가 왼쪽으로 너무 치우친 듯한 느낌이 사라졌습니다.

물론 글자의 크기에 따라 보이는 모양이 달라질 수 있습니다. 간판에 쓸 정도로 커다란 글자에서는 더욱 세밀한 조정이 필요할지도 모릅니다. "1 사이는 간격을 더 좁혀도 괜찮지 않을까?"라는 의견이 나올 수 있습니다.

하지만 작은 글자라면 이 정도로 적당합니다. 이 서체는 책이나 카탈로그 등에 사용할 때 가장 알맞게 쓸 수 있도록 만들어졌습니다.

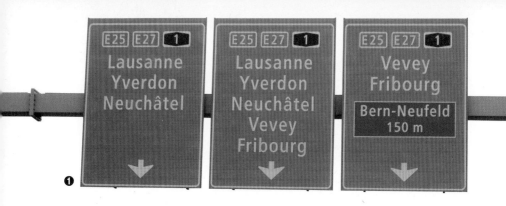

스위스의 도로표지

스위스의 고속도로입니다.

서체 디자이너 아드리안 프루티거 씨의 스위스 도로표지용 서체인 **아스트라−프루티거(ASTRA-Frutiger)**입니다. 프루티거체를 기본으로 하여 표지용으로 디자인 조정을 한 서체로, 2003년쯤부터 점차 스위스 전역에서 사용되고 있습니다. '아스트라'는 스위스도로국을 지칭합니다.❶ ❷ ❸

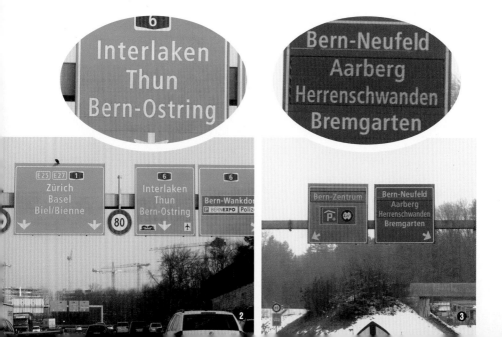

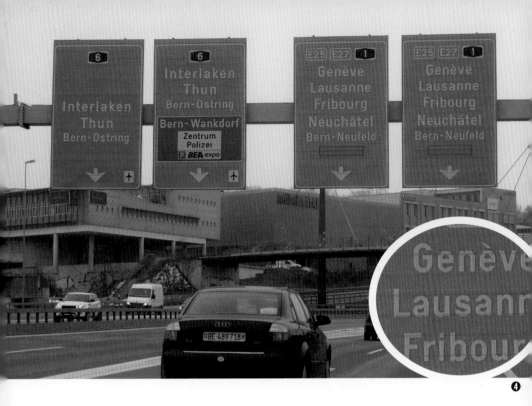

예전의 서체를 사용한 표지도 아직 남아 있습니다.❹ 예전의 서체는 소문자
a와 e의 곡선 획이 길어서 글자가 닫혀 있는 느낌이 들고, 대문자 G의 가로
선도 지금보다 높이 올라가 있습니다.

신형과 구형의 표지판을 비교해보겠습니다.❺ 위쪽이 현재의 아스트라-프
루티거체, 아래쪽이 예전의 서체입니다.

역시 프루티거체 쪽이 읽기 편합니다. 글자의 두께는 구형 서체 쪽이 두껍
지만, 프루티거체가 더욱 잘 보이고 아름답습니다.

광고탑

흔히 F1 레이싱카를 두고 '달리는 광고탑'이라고 합니다. 자동차에 스폰서의 로고를 넣어 서킷을 달리면 광고 효과가 있기 때문입니다. 사실 일본에서는 원조 옥외 '광고탑' 자체를 보기가 힘듭니다.

유럽에는 광고탑이 많습니다.❶ 콘크리트나 다른 재료로 만들어진 원기둥 형태의 광고탑을 사람의 왕래가 많은 곳에 세워둡니다. 독일에서는 1854년에 광고탑을 제안하고 신청한 인쇄업자 에른스트 리트화쓰Ernst Lit-faß,1816-1874의 이름을 따서 '리트화쓰 기둥Litfaßsäule'이라고 부릅니다. 광고탑은 사실 리트화쓰가 발명한 게 아니라 런던 등지에서 본 것을 참고로 하여 그가 독일에 제안한 것이라고 합니다. 프랑스에서는 '모리스 기둥Colonne Morris'이라고 불립니다. '모리스'는 프랑스에서 1860년대에 광고탑을 제조한 회사의 이름입니다.

19세기 전반, 산업혁명으로 인해 도시의 인구가 늘어났습니다. 리트화쓰의

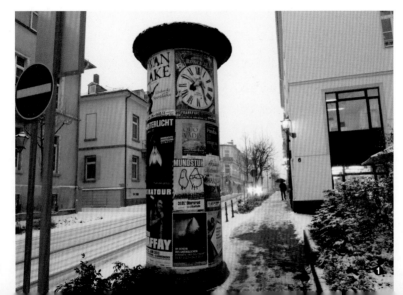

1.

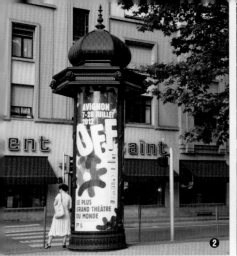

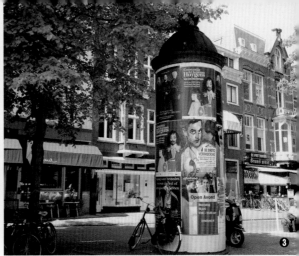

고향 베를린에서는 1810년대부터 1870년대 사이에 인구가 4배로 늘었다고 하니 굉장하지요. 도시가 커지면서 연극이나 음악 콘서트, 서커스와 같은 오락거리가 많아지고, 당연히 이에 관한 광고도 필요해졌습니다. 그러자 여러 가지 포스터가 건물 벽 등에 덕지덕지 마구 붙어 거리의 미관을 해치게 되었습니다. 하지만 리트화쓰 기둥에는 기간에 따라 게재 요금을 내면 광고를 붙일 수 있었습니다. 리트화쓰 기둥은 불법 포스터나 벽보를 정리해주고 행사 등의 문화 정보를 한 곳에 모으는, 거리 소식의 알림원으로 환영받았습니다.

리트화쓰 기둥이 그려진 기념우표가 발행되거나 베를린에 리트화쓰 기념비가 있는 것을 보면, 요즘으로 치면 인터넷 발명 정도의 사건이었을까요? 광고탑은 이른바 19세기의 새로운 미디어였습니다.

이것은 프랑스의 광고탑입니다. 상단에 호화로운 장식이 붙어있습니다.❷

네덜란드의 광고탑입니다. 이렇게 돔형으로 된 지붕은 독일에서는 거의 볼 수 없는 형태입니다.❸

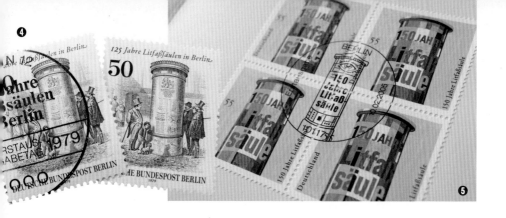

1979년에 발행된 리트화쓰 기둥 탄생 125주년 기념우표입니다. 콘서트 등의 포스터를 꼼꼼히 보는 사람들이 그려진 이 삽화는 1855년의 풍자그림을 바탕으로 한 것입니다.❹

그로부터 25년 후, 2005년에 발행된 150주년 기념우표입니다. 인터넷 시대에도 여전히 이 미디어는 잊혀지지 않고 있습니다. 이 정도로 역사적인 의미가 있는 발명품이라고 할 수 있겠네요.❺

독일 쾰른에 키가 큰 타입과 작은 타입의 광고탑이 나란히 있었습니다.❻

이곳은 독일의 쇼핑몰입니다. 이 광고탑은 사실 종이를 세공해 만든 것입니

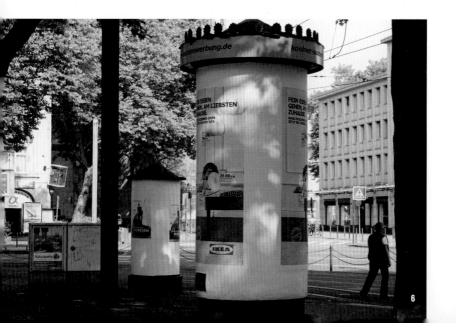

다.❼ 봄을 알리는 장식 화단과 광고탑이 쇼핑몰의 일부를 마치 풍경처럼 연출하고 있습니다. 광고탑이 조경의 도구로도 쓰인다는 점이 재미있습니다. 체코 프라하의 어느 공원입니다. 광고탑에 다양한 종류의 포스터가 빽빽하게 붙어 있는 것을 보니, 인터넷이 보급된 지금까지도 확실한 정보 발신원으로서 현역에서 열심히 역할을 다하고 있다는 생각이 듭니다. 장소가 체코여서인지 'KGB 박물관'이나 '공산주의박물관' 같은 포스터가 붙어 있습니다. 이런 박물관도 있었군요. 저에게는 조금 컬처쇼크입니다.❽

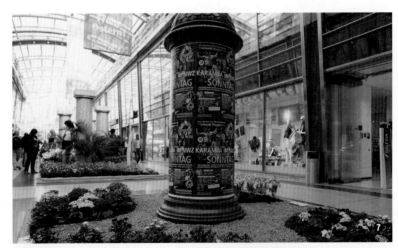

콘크리트 광고탑은 오래전부터 당연히 비를 맞도록 내버려두었습니다. 유럽은 원래 습도가 낮아서 비가 내려도 금방 마르기 때문에 괜찮습니다. 하지만 이 사진은 1주일 정도 비가 내린 뒤의 모습이라 아래쪽 종이가 벗겨져 있었습니다.❾

새로운 포스터를 붙일 때 이전에 붙인 것은 어떻게 할까요? 뜯지 않고 그 위에 겹쳐서 붙입니다. 그래서 이렇게 광고탑이 조금씩 뚱뚱해집니다.❿ 사이즈가 작은 포스터가 겹겹이 붙여진 뒤에 이처럼 크기가 큰 포스터가 붙여졌는지, 풍만한 모양에서 상상할 수 있습니다. 딱 한 번, 광고탑에 겹겹이 붙은 포스터 몇 십 장이 기왓장처럼 두꺼워져 그것을 벗겨내고 있는 작업을 본 적이 있습니다. 카메라가 없어서 다음 달 다시 갔더니 아쉽게도 깨끗이 떼어낸 뒤였습니다.

독일에서 본 새로운 타입의 광고탑은 전기를 사용해서 천천히 회전하는 것이 많습니다. 이러한 타입은 포스터가 투명한 판으로 둘러싸여 있어서 비나 먼지, 낙서에 대한 걱정이 적습니다. 모델의 얼굴에 수염을 그리려고 해도 회전하기 때문에 소용 없어요.⓫

회전하는 광고탑 포스터를 새로 바르고 있는 작업과 마주쳤습니다.⓬ 사진은 작업하는 분들이 새 포스터를 가지러 갔을 때입니다. 실제로 작업하는

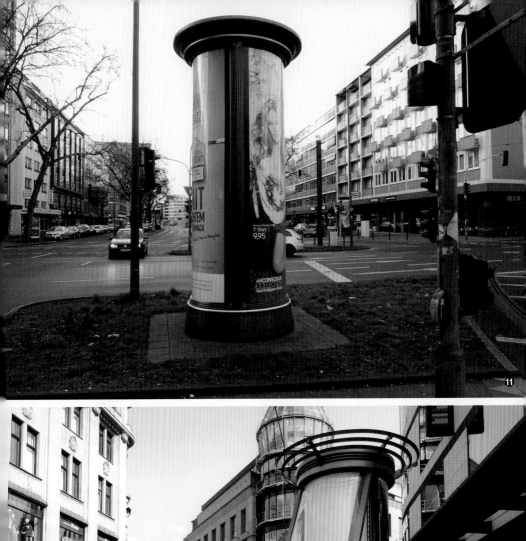

11

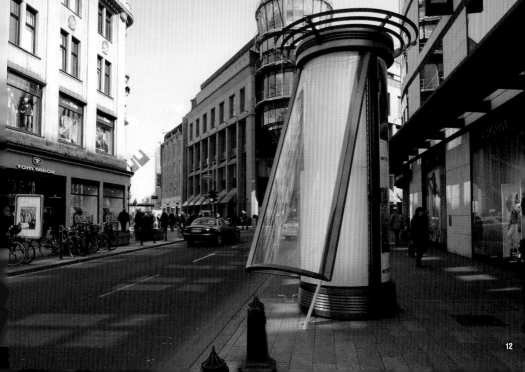

12

모습을 지켜보니 포스터를 새로 바르는 일은 불과 몇 분 만에 끝났습니다. 미국 밀워키의 광고탑입니다. 네모난 형태에 전기로 돌아갑니다. 회전속도가 독일보다 빠릅니다.⓭

광고를 붙이는 것뿐 아니라 안쪽에 기능이 있는 광고탑도 있습니다. 이것은 빈 병 수거함와 합쳐진 광고탑입니다. 왼쪽에서 녹색 병, 오른쪽에서 투명색(독일에서는 '흰색'이라고 말합니다) 병을 회수합니다.⓮

영국 런던입니다. 이 광고탑은 공중 화장실이 내장된 타입입니다. 프랑스에서도 화장실 내장형 광고탑을 본 적이 있습니다.⓯

1년에 한 차례 일본의 단체로부터 요청을 받아 전 세계에서 응모된 포스터나 패키지, 서체 디자인 등의 작품을 심사하는 일이 있습니다. 거기서 알게 된 사실은 대형 포스터만 보면 일본은 가로로 된 게 많지만, 유럽에서 응모한 작품은 세로로 된 것이 많다는 것입니다. 유럽의 광고탑에 붙였을 때 한눈에 읽을 수 있도록 제작했기 때문이라고 생각됩니다. 그러고 보니 아르누보 시대의 유명한 포스터 작가 알폰스 무하Alphonse Mucha의 포스터도 세로로 되어 있군요.

※참고자료
Steffen Damm and Klaus Siebenhaar. *Ernst Litfaß und sein Erbe: Eine Kulturgeschichte der Litfaßsäule*. Bostelmann & Siebenhaar Verlag.

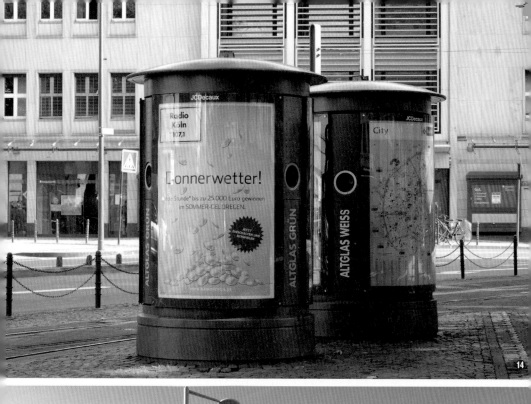

14

15

극장 게시판의 글자

미국 오리건 주 포틀랜드입니다. 매년 여름에 열리는 서체 디자인 콘퍼런스 TypeCon에 참가하기 위해 체류했을 때 귀중한 순간과 마주쳤습니다. 저녁 무렵 호텔에 도착해서 다음 날 아침, 현금인출기를 쓰려고 호텔 종업

원에게 은행이 있는 곳을 물었습니다. "호텔을 나가서 왼쪽으로 가세요."라고 들은 대로 걷다가 영화관인지 공연장인지 상연물을 알리는 글자를 나열하고 있는 모습을 우연히 보게 되었습니다. 이 게시판을 뭐라고 부르는지 몰랐는데 알아보니 '리더보드readerboard'라고 합니다.❶

얇은 투명 플라스틱판에 인쇄된 글자를 장대 끝의 빨판으로 들어올립니다. 접이식 사다리 등을 사용하지 않으므로 설치도 안전합니다. 게시판에

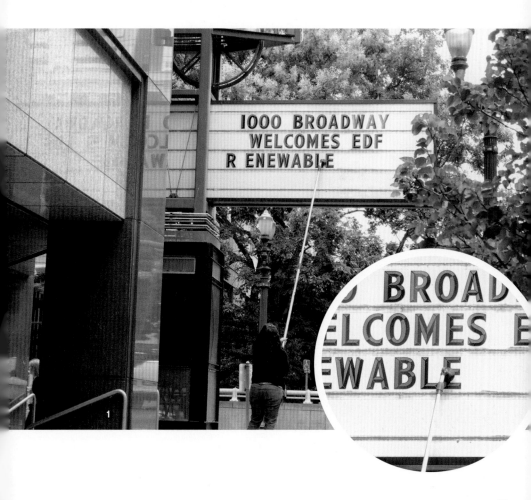

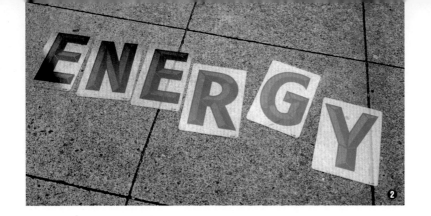

는 투명한 레일 같은 것이 가로방향으로 뻗어 있어서 그곳에 글자를 끼워 넣으면 됩니다.

직원이 글자를 전부 끼워 넣기 전에 서둘러 다가가 말을 걸고 그 다음에 나열할 단어를 가까이에서 찍었습니다. 사진을 찍으려고 일부러 글자를 늘어 놓은 것이 아니라 말을 걸었을 때 이미 이렇게 되어 있었습니다.❷ 글자를 일단 땅바닥에 나열해놓고 스펠링을 확인한 다음 한 글자씩 들어 올립니다. 글자판을 가까이에서 보니 회색으로 보이는 부분은 굵은 망점입니다. 이 패널의 글자 세트는 대문자, 숫자, $와 & 기호, 인용부호 등입니다. 소문자는 만들지 않는 것 같습니다. g나 y 등은 글자가 밑으로 내려가야 하는 부분이 필요해져 결과적으로 글자가 작아지게 되므로, 멀리서 보았을 때 눈에 띄는 대문자가 좋습니다.

사진을 찍게 해주어서 고맙다는 인사를 하고 다시 걷다가 지도를 보니 은행이 호텔을 나와서 왼쪽 방향이 아니라 오른쪽이었습니다. 되돌아가니 아까 땅바닥에 있던 'ENERGY'가 보드에 가지런히 붙어 있었습니다. 길을 잘못 든 덕분에 특별한 순간과 만날 수 있었기 때문에 가끔은 이렇게 돌아서 가는 길도 나쁘지 않은 것 같습니다.

세계에서 가장 럭셔리한 '주차금지'

럭셔리한 정도로만 따지면 지금까지 본 것 중에서 1위입니다. 네덜란드에서 발견한 주차금지의 손글씨 안내판입니다.❶ 상가 뒤편의 조용한 도로를 걷고 있을 때 차고문 옆에서 발견했습니다.

네덜란드어와 독일어는 비슷해서 얼추 의미가 짐작됩니다. 'Untrit'는 '(자동차의) 출구', 'Vrijlaten'는 '주차금지'라는 뜻입니다.

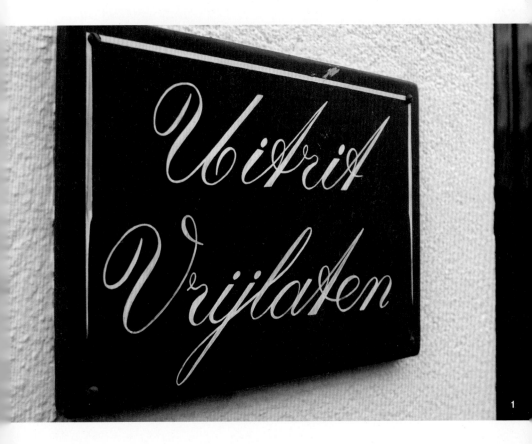

1

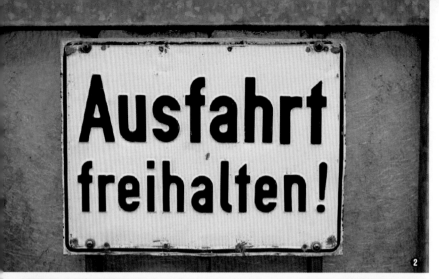

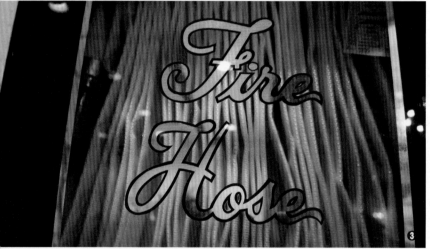

독일어로는 위 사진과 같이 씁니다.❷ 물론 이건 독일에서 찍은 사진입니다. 화려함과는 관계 없는 분야인데도, 제법 높은 수준까지 올라와 있습니다. 이 간판을 보면 왠지 야단을 맞는 듯한 느낌이 듭니다.

아래 사진은 뉴올리언스 호텔의 소화기 호스격납고입니다.❸ 틀림없이 지금까지 본 것 중에서 가장 호화스러운 소화기 호스격납고였습니다!

독일 글자의 독특한 형태 1

라인 강 강가의 관광명소 뤼데스하임의 'Drosselgasse(철새 골목)' 간판입니다.❶ 소문자 s가 이른바 '긴 s'이기 때문에 익숙하지 않은 사람은 읽기 어렵습니다. 이것은 오래된 독일 글자의 독특한 글자꼴입니다.

이 사진은 호텔 간판으로 'Alte Bauernschänke'라고 적혀 있습니다.❷ 빨간색으로 쓰였던 'A'와 'B'가 퇴색하여 읽기 어렵기도 하지만, 소문자 s의 오른쪽 위에 붙어 있어야 할 가로획이 생략되어 있습니다. '긴 s'에서 이런 형태는 드뭅니다.

아스만스하우젠에서 찍은 사진입니다.❸ 독일 글자의 소문자 s가 반드시 '긴 s'로만 되어있는 것은 아닙니다. 첫 번째 행 'Aßmannshäuser'의 h 왼쪽에 있는 글자는 낯익은 형태의 s입니다. '둥근 s'라고 불립니다. '긴 s'와 '둥근 s'를 어디에 사용하는지에 대해서는 규칙이 있습니다.

독일 글자 'ß'는 일반적으로는 '에스차트Eszett'나 '날카로운 s'라고 부릅니다. '에스차트' 즉 'sz'가 아니냐는 사람들도 있어 독일 사람들 사이에서도 의견이 엇갈리는 것 같은데, 간단히 말해 발음상으로는 'ss'입니다.

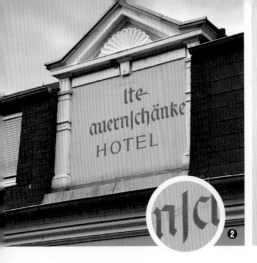

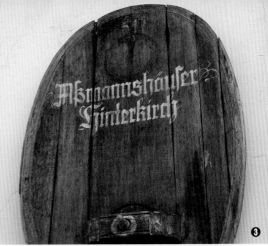

'긴 s'+'둥근 s'='ss'.
오른쪽 사진를 보면 그 이치를
알 것 같지 않나요?
아래 사진의 간판 'Antik'의 k도
독일의 독특한 글자꼴입니다.❹
전작《폰트의 비밀》에도 이 k에 관
한 내용이 조금 나옵니다.

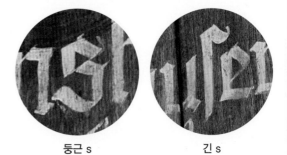

둥근 s 긴 s

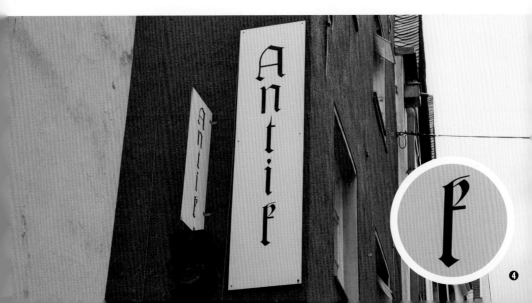

독일 글자의 독특한 형태 2

독일 글자가 익숙하지 않은 사람에게 읽기 어려운 것이 '긴 s'만이 아니라는 생각이 들었습니다.

이 문장, 술술 읽어지시나요?❶ 대부분 1행째와 3행째, 각각 세 번째 글자에서 막힐 거라고 생각합니다. 이것은 c일까요? 아니면 r일까요?

정답은 r입니다. 'Marbachweg Am Dornbusch'라고 적혀 있습니다. 그러고 보니 앞서 80페이지 사진의 두 번째 글자도 이런 모양의 r이었습니다. 왼쪽의 가로획이 가로획 1개로 끝나지 않고 공간을 메우기 위해 오른쪽으로 바싹 구부러져 있기 때문에 익숙하지 않은 사람은 조금 읽기 어렵습니다.

이런저런 모양이 있는 독일 글자이지만, 이 정도의 r은 읽을 수 있습니다.❷ 아래에서 두 번째 줄, 'Bauern-'의 r은 오른쪽으로 꺾인 부분이 직각입니다. 'Kronenkellerei', 이 간판도 마찬가지입니다.❸ 가로획이 세로획보다 두껍

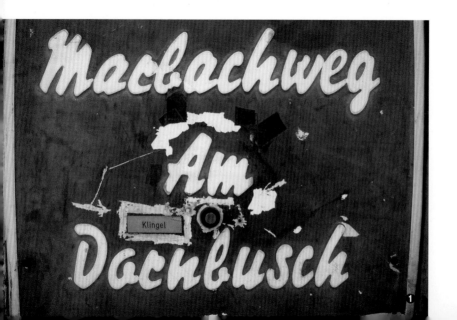

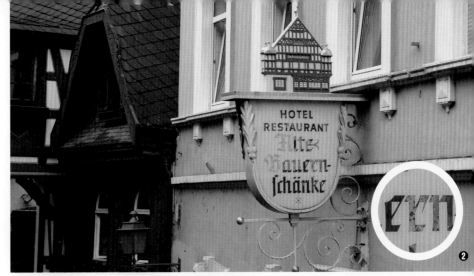

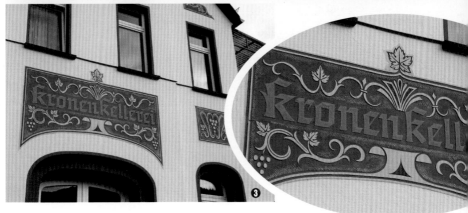

습니다. 하지만 잘 보면 읽을 수 있습니다. 독일 글자는 형태가 독특하기 때문에, '이 글자를 규칙에 적용하면 이런 방법으로 쓰게 되는군.'하며 읽기 전에 어느 정도 마음의 준비를 하기 때문이 아닐까요?

필기체에서 'Marbachweg Am Dornbusch'에 쓰인 r을 발견하면, 요즘 사람들은 약간의 위화감을 느낄지도 모르겠습니다. "보통의 필기체구나." 하고 안심하고 읽기 시작했는데, 갑자기 특이한 규칙이 나오는 바람에 뒤통수를 맞은 느낌이겠지요.

geformten Le...
kommener ... , *Erregungen* ...
solche nur ein Zu...
Sammlung und doch völliger körper-
licher Gelöstheit hinzustellen vermag.
Alle Regungen, Erregungen und see-
lischen Zustände, die sich aus einer ge-
wöhnlichen Handschrift graphologisch ❹

반세기 전쯤 독일의 금속활자 서체에는 이러한 r이 들어간 서체가 제법 있었습니다. Klingspor사의 활자 **가보트(Gavotte)**입니다.❹ 써 있는 단어는 'Erregungen'입니다.

Johannes Wagner사의 활자, **아라벨라 파보릿(Arabella Favorit)**입니다.❺ 어떻습니까. 단번에 'reform'이라고 읽으셨나요?

Arabella = Favorit

reform ❺

독일 필기체풍의 로고

그릇회사인 엠사emsa의 로고입니다. 저희 둘째 아들이 크리스마스 바자회에서 받은 샐러드용 식기입니다.❶
로고의 소문자 s가 여기까지 위로 올라간 점이 마음에 듭니다. 이렇게 소문자 s의 크기가 큰 경우를 가끔 본 적이 있습니다. m이나 a의 경우에는 그다지 없는 것 같습니다.

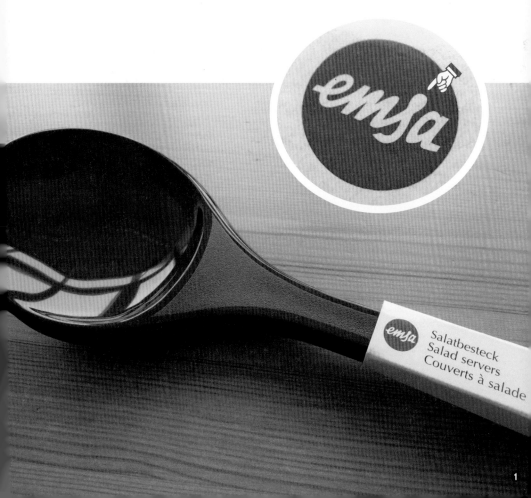

Salatbesteck
Salad servers
Couverts à salade

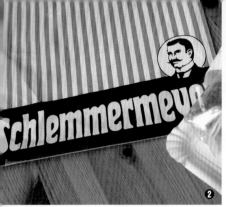

요즘 저희 가족들이 종종 가는 정육점인 슐렘머마이어Schlemmermeyer의 로고입니다.❷ 검은색 바탕에 흰색 글자가 아르누보풍입니다. 안쪽 포장지에 적힌 'J.Schlemmermeyer'는 스크립트체입니다.❸ S가 독일풍이어서 멋집니다. 이 집은 살라미(이탈리아식 소시지)와 리버 페이스트(간을 갈아 으깨서 조미한 것)도 맛있습니다. 왠지 쓰는 김에 음식 이야기까지 하는 것 같지만, 정말 맛있습니다. 리버 페이스트의 모양이 그야말로 '소시지'라는 느낌도 좋습니다.

이 사진은 뒤셀도르프에 본점을 두고 있는 과자점의 로고입니다. 글자가 꽤 강하게 들어가 있습니다.❹ ❺ 'Heinemann'라고 적혀 있는데, H를 쓰는 방법이 왠지 미로 같습니다. 쓰는 순서는 아마도 이런 식일 것입니다.

오른쪽 위부터 시작.

오른쪽 아래까지 오면 꺾습니다.

둥글게 돌려서…

아직도 남았나!

삐뚤삐뚤 빠져나와서 다음의 e로 들어갑니다. 한 번에 써지지 않을까? 쓱쓱.

a의 형태는 따로 해설하지 않아도 괜찮겠지요? 물결처럼 보이는 n이나 m도 독일 필기체에서 자주 볼 수 있는 형태입니다.

퓌센의 안내판

알프스의 기슭, 퓌센이라는 마을에 있는 호엔슈반가우 성입니다.❶ 노이슈
반슈타인 성은 제가 갔던 2012년 6월에는 개수 공사 때문에 밖에서는 발판
밖에 볼 수 없었지만, 안쪽은 확실히 보고 왔습니다.

거리 곳곳에 있는 안내판입니다. 맨 위의 것은 현지의 맥주 로고입니다.
맨 밑에는 '레스토랑 그릴'이라고 **푸투라(Futura)**로 쓰여 있습니다.❷
맥주 로고의 대문자에 붙어 있는 스워시(swash, 장식으로 붙이는 짧고 강한 선)가
재밌습니다. 위로 올라간 것은 자주 보았지만 이렇게 아래로 내린 경우는

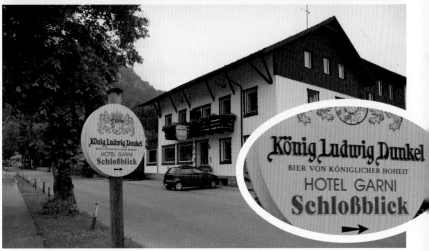

별로 없는 것 같습니다.

아래 사진의 로고 아래에 있는, 옅은 회색 바탕에 검은색으로 적힌 글자는 '격조 높은 바이에른의 전통 맥주'라는 의미입니다. 사용한 폰트는 **플랜틴**(Plantin)의 볼드를 좌우로 약간 좁힌 것입니다.❸

플랜틴은 유럽에서 꾸준히 인기 있는 서체입니다.

독일 크리스마스 마켓의 간판

크리스마스 마켓Weihnachtsmarkt으로 유
명한 도시 뉘른베르크입니다.❶
이 배너의 글씨는 **빌헬름 크린스포 고티
슈**(Wilhelm Klingspor Gotisch)라는 폰트
를 사용하고 있습니다.❷ 나뭇가지 위
의 눈은 장식으로 올린 게 아니라 진짜
로 쌓인 것입니다.

크리스마스 마켓의 노점상 간판을 보
면 대충 절반 이상이 독일 글자인 것
같습니다.❸❹❺ 게다가 손글씨입니다.

독일 글자는 요즘 잘 안 보인다는 생각을 했는데, 이곳에는 정말
독일 글자가 가득합니다. 크리스마스 마켓에서는 주로 나무 등을
사용한 고풍스러운 수제품을 팔기 때문에, 손수 만든 것 같은 인
상을 주면서도 전통을 느끼게 하는 간판을 선호하는 것이겠지요.

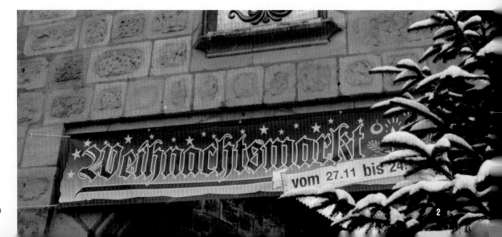

2

Früchtebrot Nbg. Lebkuchen
OTTO RUDOLPH NÜRNBERG

3

Süßwaren

GUDERLEY SCHWAIG/NÜRNBERG 84 84

4

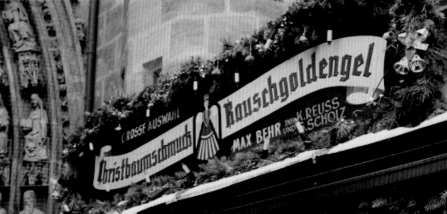

Rauschgoldengel

GROSSE AUSWAHL Christbaumschmuck MAX BEHR INH. K.REUSS UND E.SCHOLZ

5

바젤의 손글씨 글자

서체 디자이너인 아드리안 프루티거 씨와 미팅을 하기 위해 스위스 베른에 당일치기로 출장을 간 적이 있습니다.

동료가 볼일이 있어서 도중에 바젤에 들렀을 때, 거리를 천천히 거닐면서 찍은 사진입니다.❶ 눈이 푸슬푸슬 오고 있었는데, 밖의 기온이 영하 10도였습니다.

이 손글씨 글자는 'Coiffeur', 프랑스어로 이발소입니다.❷ 독일어에도 'Friseur'라는 말이 있는데, 이를 쓰지 않고 프랑스어로 쓰고 있습니다. 플로

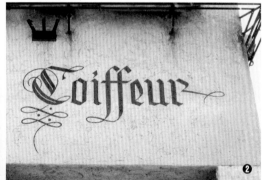

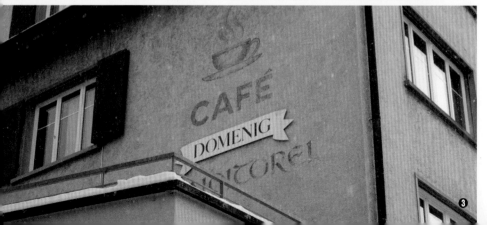

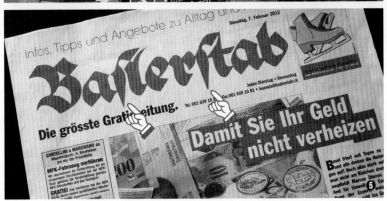

리시(flourish, 글자에 덧붙이는 장식으로 파형, 나선형 등의 정교한 문양)가 예쁩니다.

그 옆의 건물에도 손글씨 글자가 있네요. 같은 사람이 쓴 걸까요?❸ 제가 좋아하는 느낌의 글자입니다.

이곳은 정육점입니다.❹ 너무 크지 않고, 눈에 띄지 않는 간판 때문에 더욱 호감이 갑니다.

스위스에 흔히 있는 무가지free paper입니다.❺ 'Baslerstab'이라고 적혀 있는데, 소문자 s가 옛날식으로 쓰인 이른바 '긴 s'입니다.

'Baslerstab', 즉 '바젤의 지팡이'라는 이름의 신문일까요?

무슨 뜻인지 몰라서 동료에게 물어보니 바젤의 문장紋章인, 위가 구부러진 '주교의 지팡이Bischofsstab'를 의미한다고 합니다.

1956년식 시트로엥의 카탈로그에 사용된 폰트는?

독일 니더작센 주 볼프스부르크의 자동차박물관에서 자동차와 카탈로그를 동시에 전시하고 있었습니다.

1956년식 시트로엥이라고 쓰여 있습니다.❶

카탈로그는 바로 아래의 유리 케이스에 전시되어 있었습니다.❷

에어로 다이나믹스에 대한 설명은 **타임스 뉴 로만 이탤릭**(Times New Roman Italic)으로 쓰인 것 같네요.❸

'타임체가 영국 신문에 사용되었기 때문에 영국의 서체'라고 생각하는 분, 그렇지 않아요~.

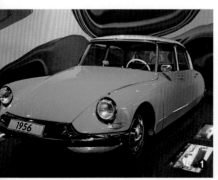

캐딜락 식스티투 엘도라도Sixty-Two Eldorado입니다.❹ 1959년 즈음의 모델일까요? 이 시대에 유행했던 제트기 뒷날개 같은 것이 자동차에 달려 있습니다. 컨버터블 모델의 카탈로그❺ 타이틀은 손글씨 레터링으로 보입니다. 레터링도 당시의 스타일입니다.

본문으로 사용하고 있는 것은 **코셍(Cochin)**입니다.❻ 우아해 보이네요.

바우하우스 글자의 안정감

독일 동부의 도시, 데사우에 다녀왔습니다. 이곳에는 1925년에 미술·건축 학교 '바우하우스'가 개교해 기능과 생산성을 전면에 내세운 디자인을 발전시켜, 건축과 공업디자인 등의 분야에 큰 영향을 주었습니다. 바우하우스의 교사校舍는 유네스코 세계문화유산으로도 등록되어 있으며, 디자인에 관심 있는 사람이라면 반드시 가보고 싶은 독일의 명소 중 하나입니다. 독일로 이사를 온 지 11년째, 마침내 바우하우스의 교사를 제 눈으로 직접 보고 왔습니다.❶ 아우토반을 차로 9시간 왕복하는 긴 여행이었지만 갔던

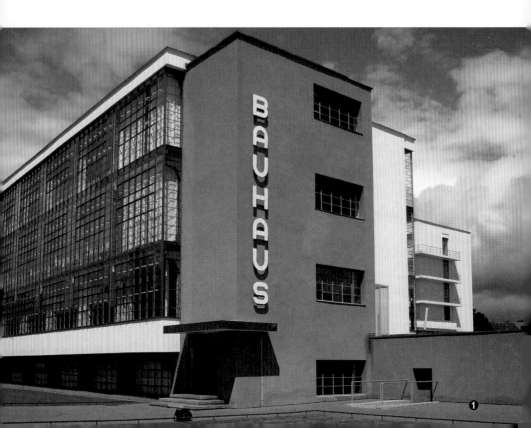

보람이 있었습니다.

이 교사의 'BAUHAUS' 글자 사진은 미술대학에 다니던 시절부터 수백 번쯤 보았을 테지만, 실제로 교사 가까이에서 밑에서부터 글자를 올려다보며 처음으로 깨달았습니다. 이 글자들은 세로쓰기로 균형이 잘 맞도록 능숙하게 고안되었다는 점입니다.❷ 원래부터 직선과 원이라는 단순한 요소로만으로 이루어진 구성을 하고 싶었는지 모르겠지만, 서체 디자인의 관점에서 봐도 상당히 좋습니다.

우선 B와 S를 제외한 모든 알파벳이 선대칭이며, B와 S도 세로로 했을 때 안정감 있어 보이도록 디자인한 궁리가 엿보입니다. A에 사선을 쓰지 않고 둥근 머리끝으로 처리한 이유는 H의 아래에 왔을 때 공간이 비어 보이지 않는다는 이점이 있기 때문입니다.

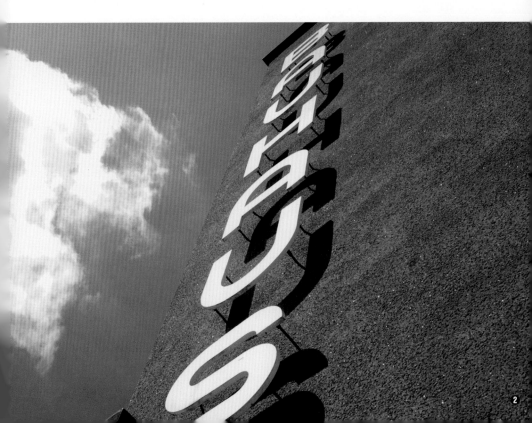

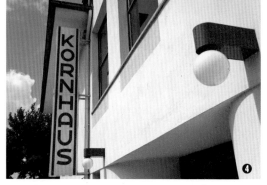

이곳은 초대교장인 발터 그로피우스의 제자, 칼 피거가 설계한 코른하우스 레스토랑입니다.❸ ❹ 이 사진은 개장 전의 것으로 2012년 10월에 새로 단장하여 레스토랑 영업이 시작되었습니다.

빨간색 'KORNHAUS' 글자가 새것이라 오리지널은 아닌 것 같지만, 이것도 마찬가지로 세로쓰기입니다.❺ 그런데 K가 조금 어색해 보입니다. K의 대각선 단면이 직선인 것이 마음에 걸립니다. 이것 때문에 가장자리 끝을 오른쪽으로 바짝 붙일 수 없어 오른쪽에 공간이 생기는 바람에 글자 전체에서 K만 왼쪽으로 치우쳐 보입니다. 글자 좌우에 있는 굵은 세로선 덕분에 간신히 전체적으로 안정되어 보입니다만, S도 너무 유연해 보입니다. 'BAUHAUS'의 S는 안정감 있게 보였는데 말이지요.

이것은 위의 'KORNHAUS'에서 차로 3분 정도 거리에 있는 건물입

니다.❻ 혹시 '이곳은 데사우니까 다른 건물도 바우하우스 건축을 모방해 세로쓰기로 하지 않으면 안 돼.'라는 생각이라도 한 걸가요? 여기까지 보면, 글쎄요……. 하나하나의 글자 디자인 자체는 나쁘지 않지만 늘어놓은 방식이 상당히 불편해 보이는 예라고 생각합니다.❼

알파벳은 원래 가로쓰기로 읽도록 만든 것이어서 세로쓰기는 아무래도 무리가 있습니다. 좌우대칭의 글자로만 된 단어라면 세로로 해도 그럭저럭 균형이 잡힐지 모르지만, L이 들어가면 갑자기 어려워집니다. A는 삼각인 것이 보통인데 세로쓰기의 경우에는 역시 안정돼 보이지 않고 간격이 눈에 거슬립니다.

역시 'BAUHAUS' 글자의 안정감은 흉내를 내려 해도 여간해선 할 수 없는 것 같습니다.

프랑스의 숫자

프랑스의 번지수나 주차장에 사용되는 숫자는 독일과는 달리 세리프의 비율이 높다는 생각이 듭니다('세리프'는 글자 끝에 붙은 돌출을 말합니다).
이 숫자 2에는 특징이 있습니다.❶ ❷ 위쪽의 절반이 닫힌 느낌입니다.
위쪽이 붙어 있어서 완전히 닫혀 있는 형태도 많습니다.❸ ❹ ❺

Grain (24) de

Cuis

소화전의 번호도 세리프체입니다.❻ 스텐실에서도 역시 같은 분위기의 세리프체 숫자로 되어 있습니다.

숫자 3, 4, 7에도 특징이 있는 것이 많습니다.❼ ❽ ❾

물론 프랑스에는 이런 서체만 있는 것이 아니라 근대적인 건물에는 산세리프체도 일반적으로 사용되고 있습니다.

이것은 일본어일까요? '14번'이군요.❿ ※

※일본어로 '14번'은 '14[ban]'이라고 발음한다.

프라하의 글자

뜻밖의 장소에서 제가 만든 폰트를 마주칠 때가 있습니다. 프랑크푸르트에서 비행기로 1시간이 채 걸리지 않는 체코의 프라하입니다.❶ 우연히 지나친 이탈리안 레스토랑의 외관 글자가 눈에 익숙합니다.❷ 다른 레스토랑에서 갓 구운 빵과 함께 나온 올리브유 라벨의 'CAZZETTA'라고 쓰여 있는 부분도 마찬가지입니다.❸ 모두 제가 만든 폰트 **루나**(Luna)입니다.

체코어는 이렇게 글자 위에 붙는 악센트 수가 많습니다.❹ 하나의 단어에 4개의 악센트가 붙은 것도 드물지 않습니다. 이곳은 선물용 포장지를 파는 가게입니다.❺ 도로의 이름에도 악센트가 많습니다.❻ ❼

SVĚT OŘÍŠKŮ

SUŠENÉ OVOCE A OŘECHY

4

Vánoční ubrusy
šíře 140 cm
1m 1~~1~~0,- Kč 80,-

5

ŘÍČNÍ
MALÁ STRANA · PRAHA 1

6

NA PŘÍKOPĚ
NOVÉ MĚSTO · PRAHA 1

7

NA PŘÍKOPĚ
NOVÉ MĚSTO · PRAHA 1

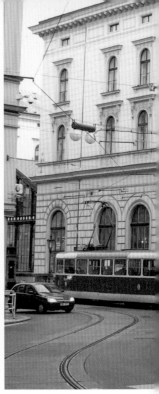

위쪽 공간에 여유가 있는 활자의 악센트는 대문자 A 위에 가지런히 얹혀 있습니다.❽ 하지만 체코에서는 공간이 좁은 곳에 글씨를 쓸 때 악센트가 오른쪽으로 살짝 벗어나도 상관없는 것 같습니다.❾❿ 프랑스에서는 이렇게 비켜서 써놓은 것을 본 적이 없습니다.

체코에서는 이동할 때 노면전차가 제법 편리했습니다.⓫ 악센트가 많으면 정류소 표시 자막에도 연구가 필요합니다. 악센트가 있는 대문자의 높이가 1칸 정도 내려와 있었습니다.⓬

10

11

12

런던 교외의 글자

런던입니다.❶ 런던 북부의 교외에 있는 호텔에
머물면서 약간 황폐한 느낌이 드는 주변 상가를
돌아다녔습니다.
포스터가 이렇게 갈기갈기 찢어져 있거나❷, 손
글씨 광고 등이 거의 판독하기 어려운 수준이지
만 그래도 나름 느낌이 좋습니다.❸ ❹

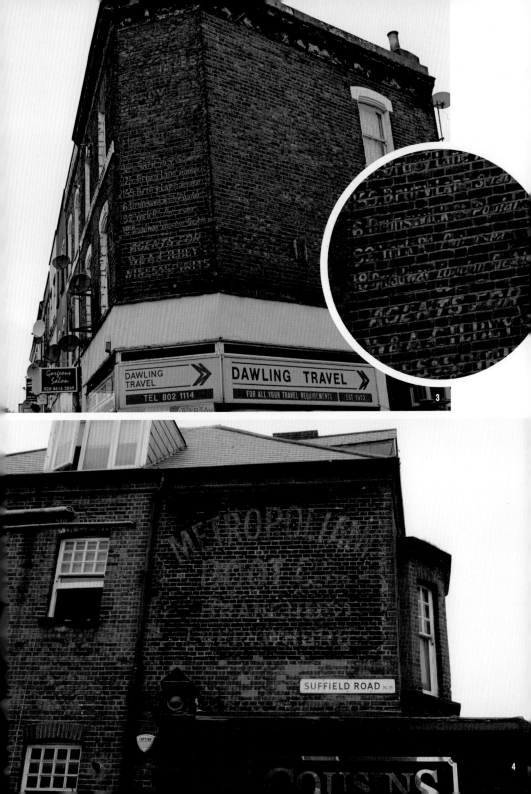

도로 이름에 쓰인 글자에
도 독특한 멋이 있는 것
이 무척 많아서, 산책을
할 때는 시간이 순식간에
흘러갑니다.❺❻❼

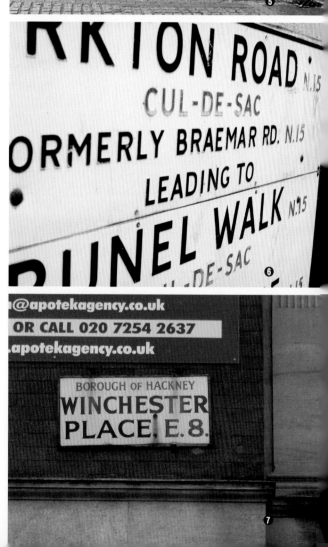

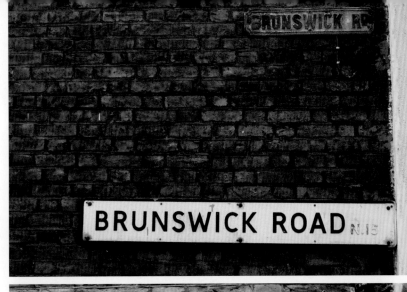

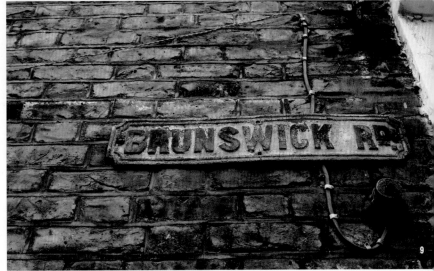

브런즈윅Brunswick Road에는 도로 이름의 신구 표지가 나란히 표시되어 있어
서 그 차이를 파악할 수 있어 재밌었습니다.❽ ❾
이 경보기처럼 보이는 배선은 왜 이렇게 된 것일까요?❾ 새로운 표지가 생
겨 낡은 명판을 옮긴 것일까요? 왜 배선을 피해 달지 못했을까요?

손글씨 글자의 꽤 좋은 사례들도 있었습니다. 이 사진 속의 글자는 제법 능숙하게 쓴 것처럼 보입니다.❿ 그러나 이곳에 광고를 내는 사람이 없어 꽤 시간이 흘렀는지, 비바람을 맞아 찢어져 있습니다.

이것은 아마추어가 쓴 것처럼 보이지만 제법 독특한 멋을 자아내고 있습니다.⓫ 나름대로 7과 A 사이의 간격을 조절한 것이 보입니다.

이 글자는 빨간색이 퇴색되어 버려서 아쉽습니다.⓬ 맨 아래 행의 글자는 한쪽에만 세리프가 붙어 있는 점도 재밌습니다.

건물 옆에 커다란 프랜차이즈 슈퍼마켓 빌딩이 세워지는 바람에 그늘에 숨어버린 글자입니다.⓭ I나 V의 선 끝이 바깥쪽으로 미묘하게 뾰족 튀어나와 있지요! 이런 예는 전문적인 간판 가게에서 만든 글자에 많습니다.

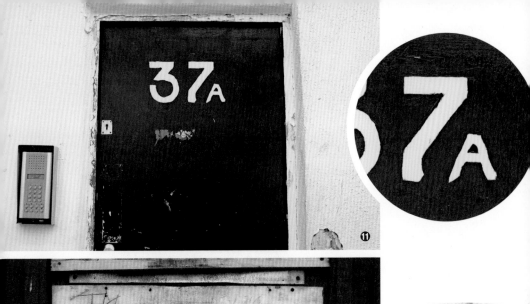

11

12

13

아일랜드의 우체통은 녹색

아일랜드 더블린에서 개최된 디자인 콘퍼런스에 참가했을 때 본 풍경입니다. 아일랜드는 유럽연합 국가여서 통화는 유로를 씁니다. 공용어는 아일랜드어와 영어입니다. 거리를 보면 영국에 있는 것 같은 기분이 들지만, 우체통이 녹색입니다. 영국 식민지였을 때 빨갛게 칠해져 있었던 우체통이, 아일랜드 자유국이 성립한 1922년 무렵부터는 영국 왕실의 문장紋章을 제거하고 녹색으로 바뀌었다고 합니다. 아일랜드 우편의 새로운 로고 글자도 아일랜드풍입니다.❶

이것은 예전의 로고입니다.❷ ❸ P&T는 '우편 · 전보'를 뜻하는 'Posts & Telegrams'입니다. 한가운데 '7'처럼 보이는 기호는 아일랜드어의 '&'입니다.

이 이야기는 콘퍼런스에서 들었던 강연의 일부인데, 강연자가 디자이너가 아닌 아일랜드우편의 비서관 보좌라는 딱딱한 직함을 가진 사람이었습니다. 그는 "브랜딩의 관점에서 이 로고는 아일랜드풍의 정체성을 가지고 있다."라고 분석했습니다. 그의 이야기에 납득할 수 있었습니다. 프로 디자이너의 모임에 와서 수준 높은 비주얼을 섞어가며 충분히 재밌는 이야기를 할 수 있는 중역이 있다는 그 자체가 대단합니다.

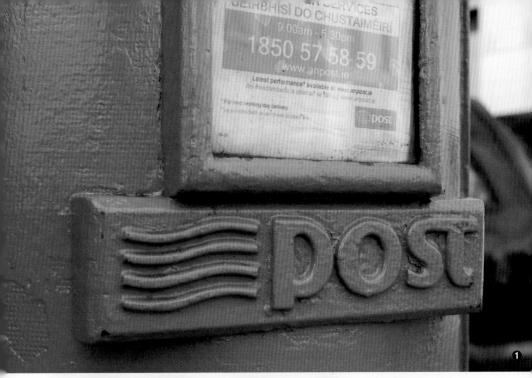

115

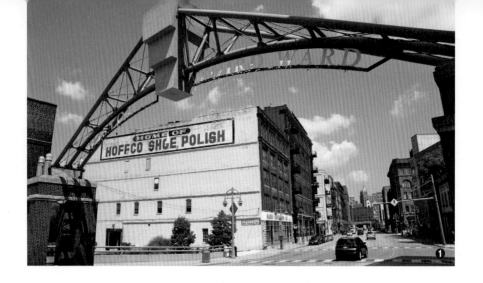

밀워키의 레터링 관찰 투어

글자 관찰 투어 중의 사진입니다.

밀워키의 '역사가 있는 제3구Historic Third Ward'을 중심으로 돌아다녔습니다.❶ 오늘의
투어 리더는 현지의 디자이너입니다.

사라져가는 손글씨 레터링의 예입니다.❷ ❸

주위는 이런 느낌입니다. 투어 멤버 중에 한 사람이 이 차를 보며 'Back to America!'
라며 즐겁게 말했습니다.❹

철교 아래를 지나갑니다.**❺**

카펫 가게의 외벽입니다.**❻**

이것은?**❼** "왜 이렇게 뒤집혀 있지

요?"라고 물어보니 현지의 디자인

학교 선생님이 쉽게 설명해 주었

습니다.

"이 골목은 몇 십 년 전부터 짐 운

반용 트럭이 드나드는 곳으로, 짐

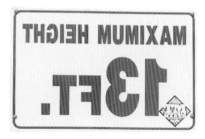

❼

을 쌓기 위해서는 반드시 후진해서 들어와야 합니다. 그래서 트럭 운전사

가 백미러를 보고 바로 알 수 있도록 표시가 반대로 되어 있습니다."라고 합

니다. 그렇군요! 이 표시는 차 높이의 제한표시입니다.**❽**

혼자 걷고 있었다면 아마 몰랐을 내용입니다. 이것이 바로 현지인과 함께

하는 글자 관찰 투어의 장점입니다.

투어가 끝나고 가까운 식당에서 함께 점심을 먹었습니다. 밀워키 사람은

Milwaukee를 '밀워키'라고 하지 않습니다. '무워키'라고 말합니다.

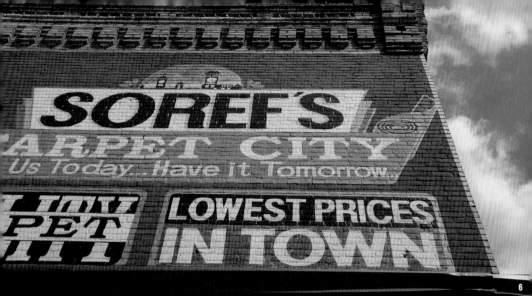

6

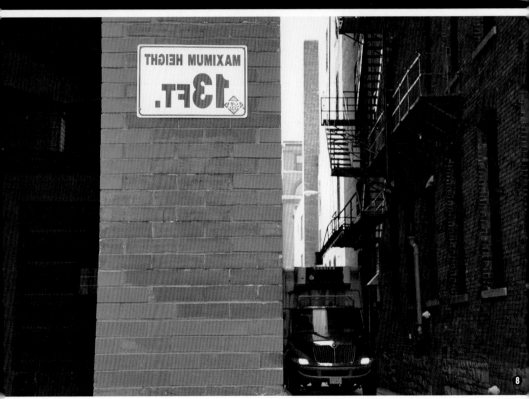

8

뉴올리언스의 손글씨 글자

'프렌치쿼터'라고 불리는 환락가의 한가운데입니다.❶ ❷ 대낮에 찍었습니다만, 조금 위험한 분위기입니다. 새벽 4시까지 거리가 소란스러운 것을 호텔 방에서도 알 수 있었습니다. 뭐랄까, 거리 소음의 정점이 대략 오전 2시부터 4시 사이로, 정말 대단합니다. 가끔 경찰차 사이렌도 울립니다.

이곳에서도 손글씨 간판이 독특한 멋을 자아내고 있습니다.❸ 7월의 대낮 기온이 30도인데 안에서는 생굴을 내놓고 있습니다. 먹어도 괜찮을까요? 저는 새우와 굴튀김이 들어간 포보이 샌드위치를 먹었습니다.

밑을 보고 걷자

뉴올리언스에서 TypeCon 콘퍼런스를 마치고 다음날에는 시내를 거닐다 왔
습니다. 이 마을은 밑을 보고 걷는 게 굉장히 재밌습니다.

이것은 도로의 이름입니다.❶ ❷ 사진에 쓰인 'Canal Street'는 황동제입니
다. 장식도 마음에 듭니다.

프렌치쿼터의 버번 스트리트 주변❸에는 타일로 길 위에 가게 이름을 써넣
은 것이 많았습니다.❹ ❺ ❻

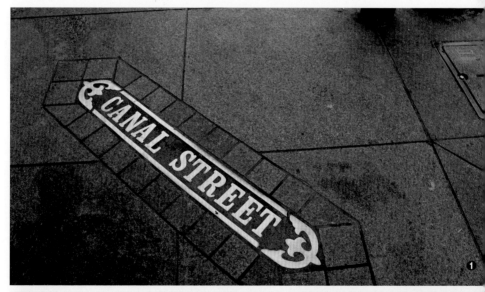

3

7

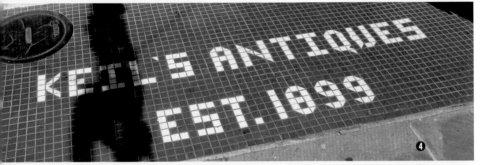

KEIL'S ANTIQUES
EST. 1099

4

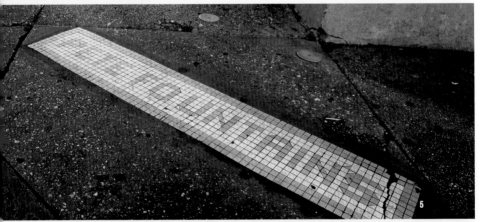

5

ARNAUD'S
MAIN ENTRANCE

6

맨홀 뚜껑도 재밌습니다.

도로가 젖어 있는 이유는 전날에 뇌우가 있었던 탓도 있지만, 이곳에 청소 차가 지나간 뒤라서 그렇습니다.**❼**

E 가운데의 짧은 가로선이 짧습니다.**❽**

이 세리프가 붙은 글자가 특히 마음에 들었습니다.**❾** 크기는 지름이 15센 티미터 정도입니다.

이것은 특이한 형태의 W입니다.**❿** 'S&W.B.'네요. 아주 멋진 글자입니다!

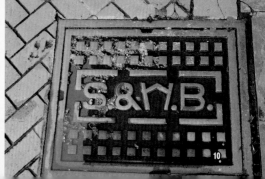

부에노스아이레스의 풍경 1
스페인어의 느낌표

서체 공모전 심사위원으로 부에노스아이레스에 1주일간 체류했습니다. 이때 유럽은 초가을이었는데 부에노스아이레스는 겨울이 지나고 봄이 되는 시기여서 신록이 신선하고 신기한 꽃이 피어 있습니다.❶ 이 간판은 아마도 '오프셋 인쇄와 조판'이라고 쓰여 있는 것 같습니다.❷

아르헨티나에서는 일반적으로 스페인어가 사용됩니다. 저의 책《로마자 서체》에도 썼지만, 스페인어의 느낌표(!)와 물음표(?)는 문장의 첫머리에도 들어갑니다. 단 처음에 오는 것은 위아래가 거꾸로 됩니다.❸~❻

3

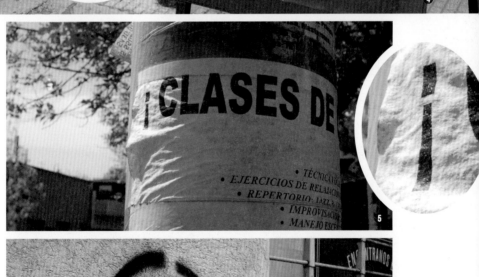

부에노스아이레스의 풍경 2
손글씨 글자

부에노스아이레스의 사진을 이어가겠습니다. 거리에 손글씨 글자가 많이 있습니다. 창문이나 간판의 글자가 흥미로워서 이른 아침부터 거리를 돌아다녔습니다.❶~❹

2

3

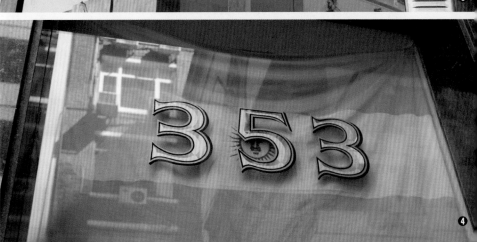

4

부에노스아이레스의 풍경 3
마에스트로의 간판

부에노스아이레스의 와일드한 손글씨 간판의
마에스트로, 마르띠니아노 알세 씨(1939년생)
의 공방에 방문했습니다.

물론 현지 가이드와 같이 간 것입니다만, 약
속도 없는 갑작스러운 방문에도 만면의 미
소로 공방 안을 구석구석 안내해주셨습니다.
심사위원 몇 명이 가이드와 함께 거리를 걸
었는데, 저희가 글자만 보고 있으니까 눈치 빠른 가이드가 마르
띠니아노 씨에게 연락해서 7명 정도가 몰려간 공방 견학이 실현
된 것입니다.❶
우선 이 간판을 기억해두세요.❷

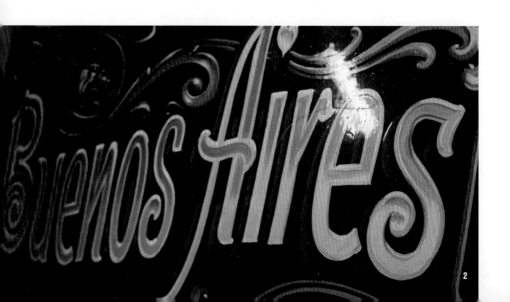

관에 들어간 문양까지 거침이 없습니다.❸

올려다보면 천장 선풍에도 문양이!❹

모두 '오오~.' '우와!'라고 탄성을 하니, 이니셜 스케치를 책상 위에 아낌없이 쑥쑥 내줍니다. 사모님과 마르띠니아노 씨가 번갈아가며 대화를 했는데 스페인어라서 전혀 알아 듣지 못했지만, 마치 만담과 같은 템포였습니다.❺

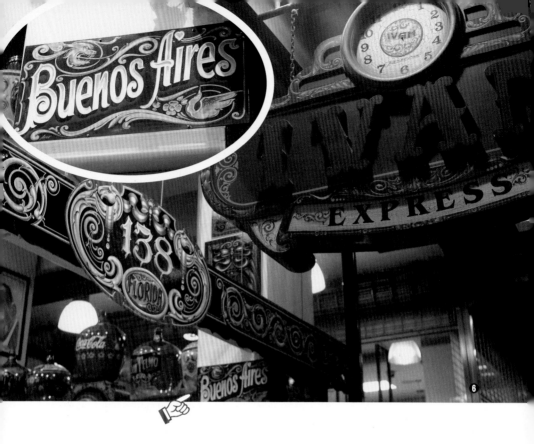

그 후 한 명씩 카드를 주면서 거기에 볼펜으로 공손하게 이름과 짙은 데
커레이션을 넣어주었습니다. 저는 일본인이라서 용을 모티브로 했습니다.
다음 날에 번화가를 지나다가 어디서 본 적이 있는 간판이 있길래 멈추었
습니다. 위 사진 아래쪽 한가운데에 있는 것이 앞 페이지에서 본 'Buenos
Aires'의 느낌과 비슷하지요?❻
직접 간판의 사인을 확인해보았습니다. 역시 마르띠니아노 씨였습니다. 눈
에 잘 띄는데다가 멋지기까지 하네요.
어쨌든 세상에는 대단한 사람이 많습니다. 이런 사람들이 모여 부에노스아
이레스의 거리 풍경을 만들고 있는 걸까요? 검색을 해보니 마르띠니아노
알세 씨는 홈페이지도 있었습니다.(martinianoarce.com)

부에노스아이레스의 풍경 4
노선버스

부에노스아이레스에는 택시와 버스가 많다는 생각이 듭니다. 같은 목적지의 버스 3대가 이어서 달리고 있는 것을 여러 번 보았습니다. 노선버스의 장식도 대단합니다.❶ ❷

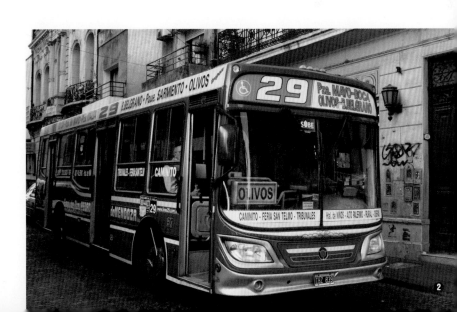

가장 와일드한 60번 버스를 가까이서 못
찍은 것이 유감입니다. ❸

17번은 두 종류가 있습니다. ❹ ❺ 두 번
째는 손글씨가 아닌 스티커 같았습니다.
다음 사진. 빨간 바탕에 흰색과 하늘색
글자는 모두 손글씨입니다. ❻ 그 다음에
도착한 다른 109번 버스의 글자와 비교
해보면 기본적인 모양은 같지만, J의 형
태가 조금 다릅니다. ❼ 정확하게 글자를
복사한다는 발상이 아니라, 대략 기준을
정해놓고 그 다음은 장인의 솜씨에 맡긴
다는 점이 대단합니다.

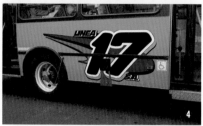

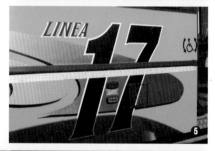

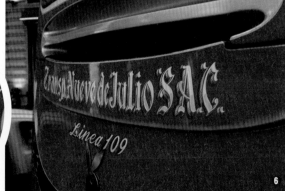

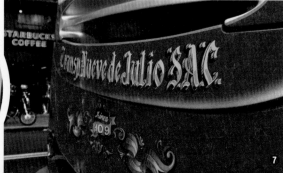

방콕의 글자

태국의 글자에 대해 자세히 아는 건 아니지만, 여러 종류의 글자가 쓰이고 있다는 것을 보고 있으면 알 수 있습니다.

위엄이 있는 글자입니다. 손글씨풍의 억양이 있습니다. 이 위에는 국왕의 존안尊顔이 있었습니다.❶

태국의 맥도널드는 지나가는 사람들에게 로널드 군이 이렇게 인사를 해줍니다.❷

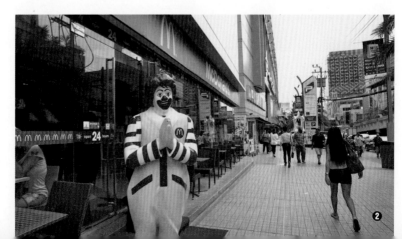

일반적인 활자체의 느낌입니다. 글자에 고리 모양이 있는 게 특징인데, 초
등학생의 쓰기교본과 같은 글자풍입니다.❸❹

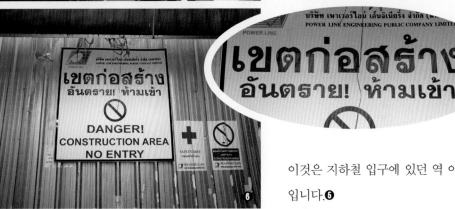

이것은 지하철 입구에 있던 역 이름입니다.❺

공사중 간판입니다.❻

모던한 느낌이면서 약간 라틴 알파벳과 가까운 형태의 글자가 들어 있습니다. S나 G를 뒤집은 것 같은 글자도 있습니다. 헬베티카체와 비슷한 느낌입니다.❼

푸투라체와 비슷한 것도 있습니다.❽

원어민이 아닌 사람에게 물어보니 "읽기가 어렵다. 단어를 아는 사람이 아니라면 읽을 수 없다." 라는 반응이었습니다만, 현지에서 평범하게 자란 사람에게 물으니 "위화감이 없다."

라고 합니다. 새로운 글자도 과감하게 도입한다는 의미일까요? 당당해 보입니다.

그래도 역시 모던한 느낌의 글자는 제목으로만 쓰이는 경우가 많고, 본문에는 루프가 달린 글씨체를 쓰는 것 같습니다. TV 뉴스에서도 헤드라인은 모던한 타입이고 자세한 정보는 일반적인 활자체가 많은 듯 보였습니다. 이런 식으로 제목에는 모던한 글자, 본문은 일반적인 글자와 혼합해서 많이 쓰고 있다는 인상입니다.❾

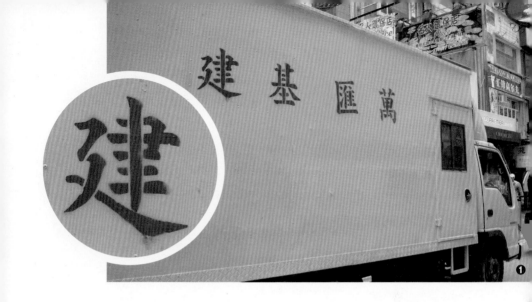

홍콩의 스텐실 글자

홍콩의 거리를 달리는 트럭에 쓰인 글자는 대개 스텐실이라는 생각이 듭니다.❶

스텐실은 글자 부분을 잘라낸 형태를 사용해 쉽게 복제를 하는 방식입니다. 주형에는 '연결'하는 부분이 필요해서 이것이 없으면 일부가 떨어져 버리거나 주형의 강도가 유지되지 못합니다. 이렇게 '연결'을 넣은 글자가 맛깔스럽기도 합니다.❷~❺

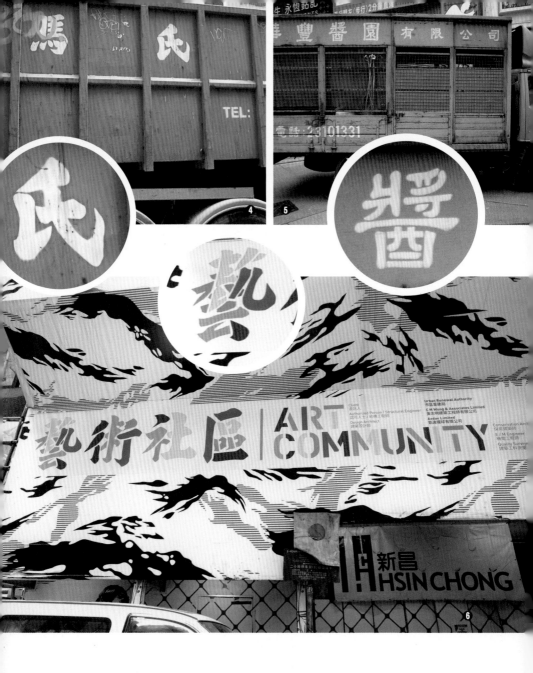

아트 커뮤니티의 간판 역시 스텐실이었습니다.❻

03

폰트의 세계

맥도널드가 사용하는 폰트는?

맥도널드는 본가인 미국이나 일본에서는 빨간 바탕에 노란색 M으로 된 로고입니다. 하지만 독일은 다릅니다. 로고 M은 노란색이지만, 바탕이 빨간색이 아니라 짙은 녹색입니다. 2009년 말부터 새로운 점포에는 환경을 배려한 짙은 녹색 바탕의 간판을 사용하고, 점포의 실내 장식에도 녹색이 많아졌습니다. '드라이브 스루Drive through'도 독일에서는 이젠 어느 나라 말인지 모르는 'McDrive'라고 부릅니다.❶

폰트는 오래전부터 두 종류의 폰트를 메인으로 쓰고 있습니다. 캐치프레이즈인 "i'm loving it."를 독일어로 바꾼 녹색 깃발의 'ich liebe es'에 사용되는 것이 **악치덴츠 그로테스크(Akzidenz Grotesk)**입니다. 꾸밈이 없고 어디에서나 볼 수 있으며 허세가 느껴지지 않는 폰트입니다.❷ ❸

맥도널드에서 사용하는 또 하나의 폰트는 'McDrive'의 **쿠퍼 블랙(Cooper Black)**으로 미국의 오스왈드 쿠퍼(1879~1940)가 1921년에 제작한 것입니다. 특유의 두께와 둥그스름함이 특징으로 그야말로 햄버거에 딱 어울립니다. 장난감과 관련된 로고에서 사용되는 경우도 많습니다. 서체가 제작된 시기는 1920년대이지만, 유럽에서는 1960년대에 화려한 색으로 포스터 등에 많이 쓰였기 때문에 그 시대의 느낌이 강합니다.

이 미워할 수 없는 분위기 때문에 쿠퍼 블랙체는 전 세계에서 정말 인기가 많습니다. 미국뿐만 아니라 어디를 가도 반드시 마주쳤던 생각이 납니다. 일본의 둥근고딕 정도까지는 아니지만, 이 책에서도 105페이지의 사진❹에 이미 나왔습니다. 제가 가장 좋아하는 폰트 중의 하나(제가 좋아하는 폰트는 몇천 개가 있습니다)이기 때문에 여기저기서 쿠퍼 블랙체의 사진을 찍어서 벌써

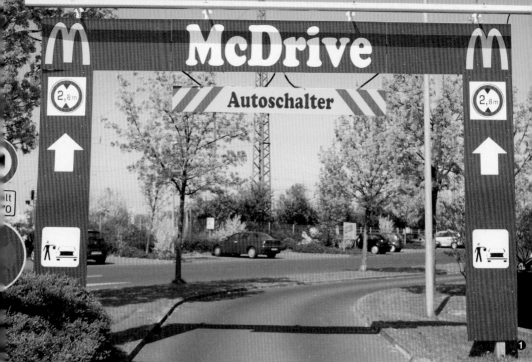

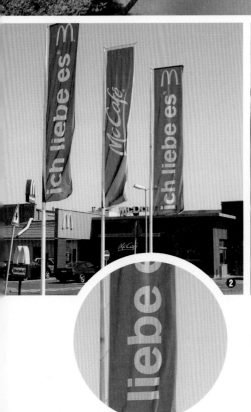

상당한 양이 되었습니다.

어느 날 독일의 아우토반을 달리고 있을 때 쿠퍼 블랙의 글자를 실은 트럭과 마주쳤습니다!❹ 독일에 쿠퍼 블랙의 제조공장이 있어서 이곳에서 전 세계로 나르고 있는 걸까요? 냉정하게 다시 생각해보니 유원지 같은 곳에 들어갈 노점을 운반하는 중이었습니다.❺

그러고 보니 축제에서의 노점, 특히 음식을 파는 노점에서 쿠퍼 블랙체를 자주 발견합니다. 이 노점은 엄밀히 따지면 쿠퍼 블랙체를 모방한 손글씨인 것 같지만, 분위기를 흉내 내려고 한 것을 알 수 있습니다. 오리지널을 만든 쿠퍼 씨가 알면 기뻐할 것 같습니다.❻

루프트한자의 '경량화'

출장 때문에 탄 루프트한자 항공 A380의 객실 안입니다.
전방 스크린에 나오는 글자는 루프트한자의 전용서체인 **헬베티카**(Helveti-
ca), 더 정확히 말하면 **노이에 헬베티카**(Neue Helvetica)의 커스터마이즈판입
니다.❶ 요즘은 'welcome'이 노이에 헬베티카 라이트체이고 첫 글자는 소
문자로 시작합니다.

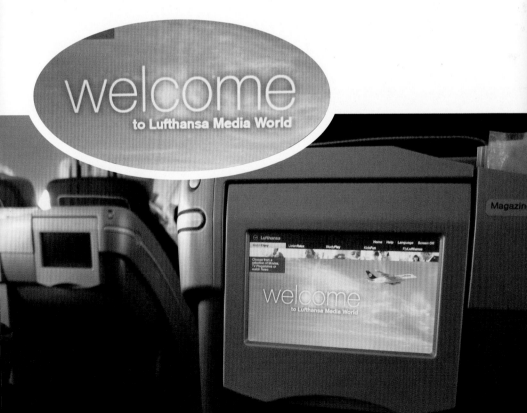

아래 사진❷은 2007년에 찍은 것으로, 당시엔 'Welcome'이 대문자로 시작하고 있어서 영어는 노이에 헬베티카 볼드체, 독일어 'Willkommen'은 노이에 헬베티카 블랙체였던 것 같습니다. 사진이 약간 흔들린 데다 감색 바탕에 흰색 글자여서 정확히 보이지는 않습니다.

즉 같은 노이에 헬베티카체의 타입 패밀리type family 중에서도 점차 가는 웨이트의 글자꼴을 사용하게 되었다는 것을 알 수 있습니다.

아래 사진은 저의 책《폰트의 비밀》에도 들어가 있습니다. 그 책에도 썼습니다만, 예전에는 굵은 웨이트로 했던 것이 지금은 점점 가늘어지고 있다고 생각합니다. 글자가 가는 쪽이 더욱 세련되어 보이기 때문일까요?

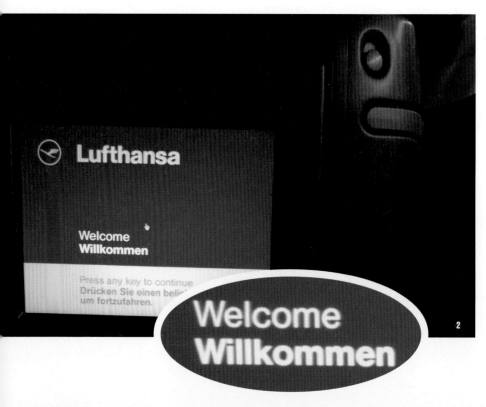

커스터마이즈판 아코체가 독일의 대형 슈퍼마켓에

독일의 대형 슈퍼마켓 체인인 페니Penny가 제가 만든 폰트 **아코(Akko)**를 채택했습니다.❶ 정확히 말하면 i(아이)나 마침표의 디자인을 완전한 동그라미로 변경한 커스터마이즈판 아코체입니다. 2011년 말에 주문을 받고 라이노타입사(현재 모노타입)에서 주문 제작했습니다.

광고나 페니 브랜드의 상품 패키지에는 아코체와 아코 라운디드체가 모두 쓰이고 있으며 웹사이트에서도 사용되고 있습니다.

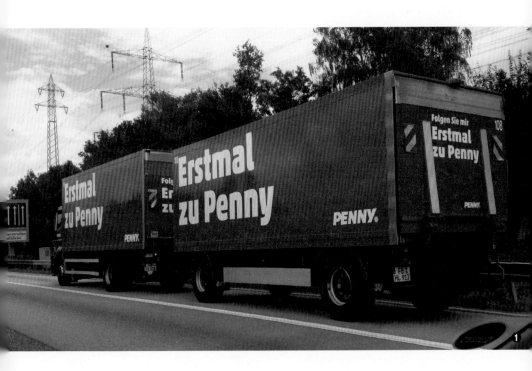

이것은 매장에서 쓰이는 아코 라운디드체입니다. 장기보존이 가능한 우유 패키지입니다.❷

광고지 문구에서 'PENNY' 부분만 슈퍼마켓의 새로운 로고로 들어갔습니다.❸ 성분 표시나 다른 세세한 표시는 모두 아코체로 되어 있습니다.❹ ❺ 그 밖에도 여러 가지를 사보았습니다.

과일 잼입니다.❻ 상품의 이름이 적혀 있는 가장 눈에 띄는 부분은 아코체가 아니지만, 기성 폰트에 마치 스케치풍의 세밀한 대각선을 그려놓았습니다. 일부러 시간을 들여 수작업을 한 듯한 느낌을 내고 있습니다.

카망베르 치즈의 패키지에도 아코체가 있습니다.❼

❽은 렌즈콩 수프 통조림입니다. 선명한 색채가 신선해 보입니다. 패키지에 귀여운 일러스트를 넣는 것은 독일에서는 지금까지 별로 없었던 방식입니다.

pasteurisiert, homogenisiert,
länger haltbar

3,5% Fett

Hinweis:
Durch die Anwendung eines speziellen
...ellungsverfahrens (Hocherhitzung) bleibt der
...eschmack der Milch länger erhalten und die
wertvollen Inhaltsstoffe werden
...weitgehend bewahrt.
...: siehe oben

3,5% Fett

**pasteurisiert
homogenisiert
länger haltbar**

⑤

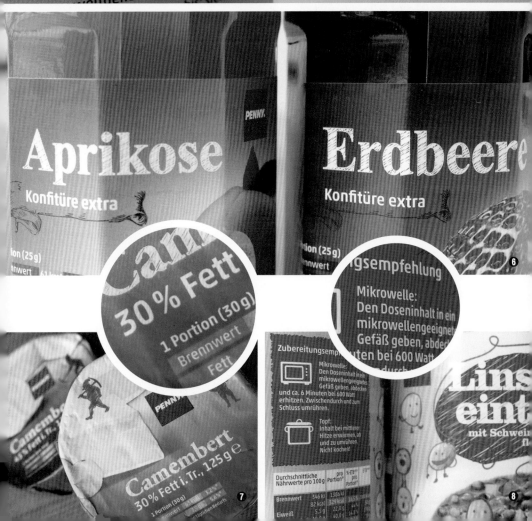

Aprikose
Konfitüre extra

Erdbeere
Konfitüre extra

PENNY

...ion (25 g)
...nwert

...rtion (25 g)
...nnwert

⑥

Cam...
30% Fett
1 Portion (30g)
Brennwert
Fett

...gsempfehlung

Mikrowelle:
Den Doseninhalt in ein
mikrowellengeeignet...
Gefäß geben, abdec...
...uten bei 600 Watt
...durch...

Zubereitungsemp...

Mikrowelle:
Den Doseninhalt in ein
mikrowellengeeignetes
Gefäß geben, abdecken
und ca. 6 Minuten bei 600 Watt
erhitzen. Zwischendurch und zum
Schluss umrühren.

Topf:
Inhalt bei mittlerer
Hitze erwärmen, ab
und zu umrühren.
Nicht kochen!

PENNY

Camembert
30% Fett i. Tr., 125 g

1 Portion (30g)

Lins...
eint...
mit Schwei...

Durchschnittliche Nährwerte pro 100g	pro Portion*	%-ETB pro Portion*	
Brennwert	346 kJ 82 kcal	1386 kJ 329 kcal	
Eiweiß	5,5 g		

⑦

⑧

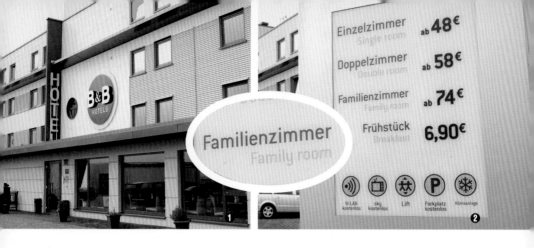

Einzelzimmer
Single room ab **48**€

Doppelzimmer
Double room ab **58**€

Familienzimmer
Family room ab **74**€

Frühstück
Breakfast **6,90**€

Familienzimmer
Family room

W-LAN kostenlos sky kostenlos Lift Parkplatz kostenlos Klimaanlage

❶ ❷

호텔 체인 B&B가 사용하는 폰트는

최근 독일에서 증가하고 있는 새로운 호텔 체인 B&B Hotels. 집에서 차로 10분 정도 거리에도 하나가 있습니다. 뉘른베르크에 여행을 갔을 때 이용했던 곳도 이 호텔 체인 중의 하나였습니다.❶

다른 호텔 체인에 비해 숙박비가 조금 저렴합니다. 게다가 청결합니다. 독일의 호텔은 어디를 가도 깨끗하다고 생각하지만, 이곳의 체인은 건물도 새것이어서 더욱 그렇게 느껴집니다. 숙박 시스템도 새로운 방식이어서, 방 열쇠나 카드가 없습니다. 체크인할 때 직원이 6자리 번호를 건네주며 "체크아웃은 필요 없습니다."라고 말합니다. 숙박 기간 중에는 그 숫자를 입력해서 도어락을 해제하고 방에 들어갑니다. 덧붙여서 호텔은 'B&B'이지만 실제 요금에는 아침식사가 포함되어 있지 않습니다.❷

이 호텔에서 쓰는 서체가 무심코 **딘(DIN)**인 줄 알았는데, 그게 아니라 **콘듀잇(ITC Conduit)**이었습니다. 숫자에 독특한 특징이 있는 폰트입니다. 귀여움이나 고급스러움, 멋 부리는 듯한 구석이 없습니다. '기능에만 충실하게, 낭비를 배제하고 있어요.'라는 느낌이 전해져옵니다.

미국의 고급 호텔에서
사용하는 폰트는

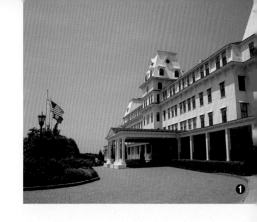

뉴햄프셔에 있는 굉장히 고급스러운 리조트 호텔입니다. 미국의 호텔 등급
은 잘 모르지만, 웹사이트를 보니 '다이아몬드 4개'인 것 같습니다.❶
부지 내의 표지판을 차분한 느낌으로 보여주고 있는 것은 **가우디 올드 스타일
(Goudy Old Style)**입니다. 글자가 여유롭게 짜여져 있는 점이 보기 좋습니다.
주차장에는 번쩍이는 고급 차가 많이 주차되어 있었습니다.❷ ❸
하지만 이곳에는 프레젠테이션을 위해 갔을 뿐, 머물렀던 곳은 슬프게도 그
냥 보통의 호텔이었습니다(눈물).

이탤릭체인데 똑바로 서 있는 대문자

저희 집 큰 아들이 배우고 있는 첼로 악보 속에 "어라? 특이하네."라고 보이는 폰트가 있어서 사진을 찍어두었습니다. 이 폰트는 소문자가 이탤릭체인데 대문자는 똑바로 서 있습니다.❶

이것은 이탈리아의 거장 알도 노바레이제(1920~1995)가 자신의 이름을 따서 만든 폰트 **노바레이제(ITC Novarese)**입니다. 이 폰트는 이탤릭체인데 대문자가 수직입니다. 의도적으로 그렇게 만든 것입니다.

ITC Novarese Italic

르네상스 시대에 이탤릭 활자 서체가 만들어졌었을 때는 소문자만 기울어져 있는 것이 보통이었습니다. 이것은 1502년 베니스의 인쇄물입니다.❷ 노바레이제체는 이와 같은 클래식한 느낌을 목표로 하고 있습니다. 이른바 '초심'의 폰트입니다.

이 폰트와 완전히 똑같지는 않지만, 영화 타이틀의 배경에도 이런 느낌으로 연출한 것이 있습니다. 밀로시 포르만 감독의 〈아마데우스〉(1984년) 오프닝에서 출연자의 이름이 나오는 부분이 그랬습니다.

이야기하다보니 방금 생각이 났습니다만 최근에 카탈로그 같은 것을 보다가 이렇게 처음의 대문자만 똑바로 되어 있고 그 뒤부터는 이탤릭체로 된 것을 발견한 적이 있습니다. 사실 그것은 단지 폰트를 이탤릭체로 변환할 때 선택 범위를 잘못 지정한 것뿐이었지만, 봤을 때 무심코 "멋지다!"라고 감탄했습니다. 어디서 봤었더라? 그것도 찍어두었으면 좋았을 것을…….

악보에서 태어난 폰트

얼마 전 프랑스에서 제게 도착한 봉투입니다. 사라 라자레비치 씨에게서 온 것으로 봉투 안에는 그녀가 찍은 동판화가 들어 있었습니다.❶ 우표도 사라 씨의 디자인입니다. 그녀는 그래픽 디자이너이면서 서체 디자이너이기도 합니다. 그리고 2011년 2월, 약 4년의 시간 동안 작업한 그녀의 폰트 **라모(Rameau)**가 세상에 나왔습니다!

라모체 프로젝트는 2007년에 이 악보를 가진 그녀의 지인이 라이노타입사를 찾아왔을 때부터 시작되었습니다. 이 폰트는 그 악보를 위해서 특별히 만든 오리지널 폰트로, 18세기에 동판인쇄로 된 악보의 글씨에서 영감을 얻은 것이라고 합니다. 악보의 곡은 프랑스 바로크시대의 작곡가 장 필립 라모의 것으로 서체의 이름도 여기서 따온 것입니다. 악보의 네 귀퉁이에 시원하게 잘린 사선도 멋지게 보입니다.❷ ❸ 저는 이 서체를 보자마자 그 자리에서 첫눈에 반했습니다. 마케팅 부장도 찬성하여 결국 폰트 제작을 시작하게 되었는데, 그녀의 본업인 그래픽디자인 일이 바쁜데다 폰트에 이음자가 많아서 결국 4년이나 걸리고 말았습니다.

폰트의 샘플은 이 웹사이트(linotype.com/6527/rameau.html)에서 볼 수 있습니다. 동판화풍의 섬세함을 지닌 폰트입니다. 이 로만체는 팽팽한 긴장감이 있습니다. 이탤릭체에는 흐르는 것 같은 우아함이 있지만 너무 달콤하지는 않습니다. 소문자 l의 중간에 있는 '가시'가 일종의 스파이스가 되어 톡 쏘는 효과를 줍니다.

평소에 사라 씨는 파리에 지낼 때가 많아서 저의 책《로마자 서체 2》에서 파리의 거리 사진을 수집하는 데 협력해주셨습니다.

☞ lyrique

LES BORÉADES
Tragédie lyrique
en cinq actes
(circa 1763)

Jean-Philippe RAMEAU

VIADUC DE MILLAU
VIADUC DE MILLAU
VIADUC DE MILLAU
0,50€
0,50€

SCÈNE II

Borilée
et les Précédens.

스템펠 개러몬드체

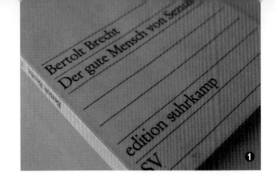

독일의 현지 학교에 다니고 있는

저희 큰아들이 학교 교재로 빌려 온 브레히트의《사천의 선인Der gute Mensch von Sezuan》입니다. 주어캄프Suhrkamp사의 문고본입니다. 이것을 소재로 도덕 수업을 한다고 합니다.❶

깔끔한 조판입니다. 바라보는 것만으로 넋을 잃게 합니다. 본문은 **스템펠 개러몬드(Stempel Garamond)**로, 세밀하게 얘기하자면 라이노타입 자동주조식 자기自動鑄造植字機용으로 디자인을 변경한 버전입니다. 자동주조 시스템에서 오는 제약 때문에 이탤릭체가 조금 드문드문한 부분이, 하나하나씩 주조된 스템펠 개러몬드체와의 차이점입니다. 제목이 이렇게 드문드문한 느낌이면 보기 힘들지겠만 본문이라면 그다지 문제가 없을 정도랄까요.

책을 펼쳤을 때 이 서체로 되어 있으면 왠지 안심이 됩니다. 편안합니다. 그리고 읽기 쉽습니다.

책 내용은 연극과 같습니다. 등장인물은 스몰 캐피탈(스몰 캐피탈에 대해서는

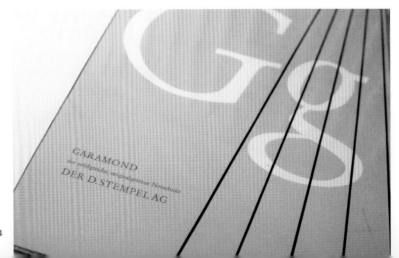

merkt haben? Ich wage es nicht ...
zu blicken.
DER DRITTE GOTT Du bist sehr erschöpft.
WANG Ein wenig. Vom Laufen.
DER ERSTE GOTT Haben es die Leute hier sehr schwer?
WANG Die guten schon.
DER ERSTE GOTT ernst: Du auch?
WANG Ich weiß, was ihr meint. Ich bin nicht gut. Aber ich
habe es auch nicht leicht.
Inzwischen ist ein Herr vor dem Haus ShenTe's erschie-
nen und hat mehrmals gepfiffen. Wang ist jedesmal zu-
sammengezuckt.
DER DRITTE GOTT leise zu Wang: Ich glaube, jetzt ist e-
weggegangen.
WANG verwirrt: Jawohl.
Er steht auf und läuft auf den Platz, sein Traggerät zu-
...end. Aber es hat sich bereits folgendes ereignet:
...Mann ist weggegangen, und ShenTe, leise
...d leise »Wang« rufend, ist, Wa
...gangen. Als nun W
Antwor-

185페이지를 참고), 연출 지시는 이탤릭이고 대사 부분은 로만체로 구분을 하고 있습니다.❷

라이노타입 자동주조식자기용 디자인은 활자시대의 디자인이지만, 오리지널 스템펠 개러몬드체는 디지털 폰트로도 나와 있습니다.(linotype.com/1500/StempelGaramond-family.html)

활자시대의 스템펠 개러몬드 견본지

보도니 세븐티투체의 미묘한 곡선

독자로부터 **보도니 세븐티투**(ITC Bodoni Seventytwo)에 대해 이런 질문을 받았습니다. "보도니체의 독특한 곡선은 상정한 포인트(사이즈) 이상으로 크게 사용하면 아름답게 보이지 않게 됩니까?" 도판이 없으면 설명이 어려우므로 여기에 답변을 쓰도록 하겠습니다.

보도니체는 미국의 섬너 스톤 씨를 비롯한 수명의 서체 디자인팀이 이탈리아로 가서 보도니 활자의 원형x짤을 보고, 보도니가 만든 오리지널 활자의 미묘한 뉘앙스까지 디지털로 재현하려 한 타입 패밀리입니다. 이 내용과 관련하여 저의 책《로마자 서체 2》에 스톤 씨의 인터뷰를 싣기도 했습니다.

금속활자는 크기에 따라서 디자인이 조금씩 달라지므로, 이에 맞추다보니 글자꼴이 다른 타입 패밀리가 되었습니다.

오른쪽 페이지에서 일반적인 보도니체와 패밀리 서체를 비교해보세요.

보도니체 중에서 세븐티투체는 72포인트 정도의 큰 사이즈에서 사용할 것을 가정하고 만들었습니다. 하지만 200포인트로 사용한다 해서 문제가 생기는 것은 아닙니다.

다만 세븐티투체는 역시 본문 사이즈로 사용하는 것을 추천하지 않습니다. 글자사이가 좁게 설정되어 있으며, 세리프도 가늘게 되어 있어 작은 사이즈에서는 읽기가 어렵기 때문입니다.

Bodoni

Bodoni

Giambattista Bodoni

ITC Bodoni Seventytwo

Bodoni

Giambattista Bodoni

ITC Bodoni Twelve

Bodoni

Giambattista Bodoni

ITC Bodoni Six

Bodoni

Giambattista Bodoni

nini

본문에 쓰기에는 같은 보도니 타입 패밀리의 트웰브체 쪽이 읽기 편할 것
입니다. 더 작은 식스체의 베리에이션은 캡션 등에 어울린다고 생각합니다.
이것은 독일의 패션잡지에서 사용한 보도니 세븐티투의 이탤릭체입니다.
이 정도로 개성이 있으면 패션잡지에 쓰기에 좋을지도 모르겠습니다.❶
하지만 이런 미묘한 뉘앙스를 좋지 않게 보는 사람도 있겠지요? 또한 개인
의 취향과 별도로 사용 목적에 맞는지 아닌지도 고려해야 한다고 생각합니
다. 패션잡지의 경우에는 위화감이 없었더라도 정밀한 기계의 제조회사라
든가 제약회사의 팸플릿이라면 이런 미묘한 뉘앙스는 없는 편이 좋을지도
모릅니다. 이런 것들이 서체를 고르는 방법에서 중요한 포인트입니다. 여러
분도 서체를 여러 용도로 구분해서 사용해보시면 어떨까요?

바우어 보도니체의 활자 견본지

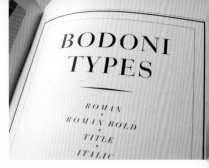

앞의 글에서 미묘한 곡선을 넣은 디지털 폰트인 보도니체를 소개했습니다. 사실 보도니체는 금속활자 시대에도 있었습니다. **바우어 보도니(Bauer Bodoni)**입니다. 당시에도 높은 평가를 받았습니다.

제가 가지고 있는 활자 견본지를 보겠습니다. ❶ ❷

이것은 소문자 부분을 확대한 것입니다. ❸

잘 보면 n 안쪽에 미묘한 차이를 주거나, 세리프 모양이 조금씩 다르도록 의도적으로 조정하고 있습니다. 물론 한눈에는 알아볼 수 없습니다. 하지만 이러한 것이야말로 독특한 멋이 아닐까요?

이 대문자는 어떻습니까? ❹

어느 것 하나 똑같은 형태의 세리프가 없습니다. 직선도 없습니다.

이 서체가 어째서 높은 평판을 받았는지 아시겠지요?

악센트

영어권 이외의 글자에서는 위아래에 다양한 악센트가 있는 점이 흥미롭습니다. 특히 안내표지나 야외에 있는 글자는 위아래 공간에 여유가 그다지 없기 때문에, 악센트를 어떻게 넣을지 고민한 흔적이 흥미롭습니다.

아래 사진은 프랑스어입니다. E 위에 '아큐트acute'라고 불리는 기울어진 점처럼 보이는 것이 튀어나와 있습니다.❶

이것은 같은 아큐트 중에서도 콤마처럼 보이는 형태입니다.❷

다음 사진은 '시딜라Cedilla'라고 불리는 아래쪽 악센트입니다. 인쇄용 글자의 경우 갈고리 형태로 되어있는 것이 많지만, 안내표지 등에서는 표기가 단순해집니다. 공간을 차지하지 않도록 Ç의 위아래도 약간 줄였습니다.❸

이런 건 거의 보일까 말까한 아슬아슬한 악센트인데요, 아래에서 두 번째 줄, 뒤에서 네 번째 글자가 Ç입니다.❹

이 사진은 첫 글자가 빨간색으로 적혀 있고 현재 퇴색되어 읽기가 어렵지만, 두 번째 줄의 두 번째 글자에 주목해보세요.❺ 잘 보면 'RÜDESHEIM'라고 적혀 있습니다. 움라우트(2개의 점)가 U 글자에 올라가 있다기보다는 U를 쓰고 나서 하얀 선으로 나누었다는 느낌입니다. 다음 사진도 마찬가지입니다.❻ 이것은 그렇게까지 움라우트를 밑으로 집어넣지 않은 사례입니다. 위쪽에 간격도 충분하고요.❼

이것은 Ä(위쪽 F와 H사이)와 Ö의 움라우트를 좌우로 떨어뜨린 예입니다.❽ ❾

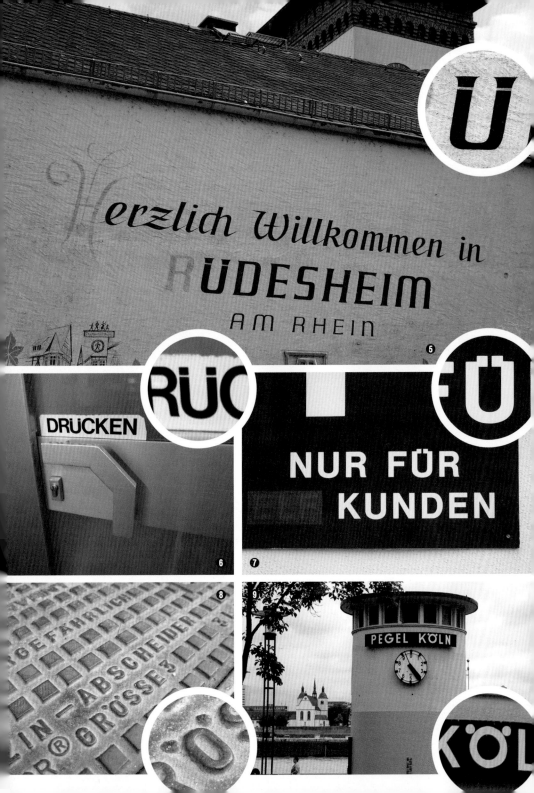

erzlich Willkommen in
RÜDESHEIM
AM RHEIN

⑤

RÜ

DRÜCKEN

FÜ

NUR FÜR
KUNDEN

⑥ ⑦

⑧

GEFÄHRLICH

IN - ABSCHEIDER

R® GRÖSSE

⑨

PEGEL KÖLN

KÖL

리터 표시

리터 표시에는 여러 가지가 있다는 것을 다양한 우유의 패키지를 보고 알았습니다. 오른쪽 위 사진의 왼쪽 패키지는 리터 표시가 대문자, 오른쪽은 대문자와 소문자가 섞여 있습니다.❶ 평범한 표기입니다.

생략해서 대문자 L로만 표기했습니다.❷

생략해서 소문자 l로만 표기했습니다.❸ 이 표기는 아마 '우유 패키지의 숫자 옆에 세로선이 있으면 분명 리터로 생각하겠지!'라는 자신감에서 비롯된 것 같습니다. 일본이라면 필기체풍의 대문자 L을 사용하는 경우가 더 많지 않을까요?

라이노타입사의 오픈타입^{OpenType} 폰트에도 필기체풍 소문자가 예비로 들어가 있습니다. 하지만 사용하는 것을 본 적은 없네요.

Neue Frutiger LT Pro Optima nova LT Pro **Avenir Next LT Pro**

1ℓ 1ℓ 1ℓ

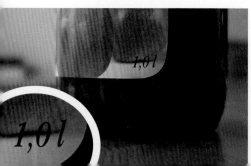

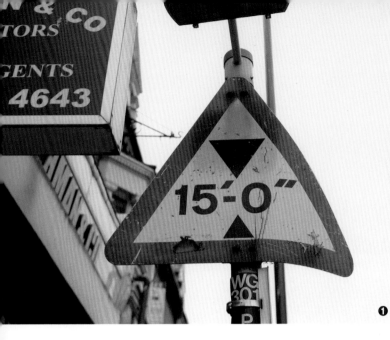

❶

피트와 인치

영국의 도로에 있는 '높이제한' 안내표지입니다. '높이제한 15피트 0인치'.
수십 미터 앞에는 철도고가가 있습니다. 차량이 다리나 고가도로에 부딪히
지 않도록 그 아래로 통행 가능한 차량의 높이를 표시한 것입니다.**❶**
미국의 표지입니다.**❷ ❸**
숫자 옆에 있는 것은 길이단위인 '피트 · 인치'를 표시할 때의 기호입니다.
평소 생활에서 보게 되는 일은 적지만, 위도와 경도를 표기할 때 또는 시간
을 나타내는 '분 · 초'를 쓸 때 사용합니다. 공식적으로는 '프라임Prime'이라
는 이름이 붙어 있으며 대각선 형태가 표준적입니다. 하지만 기호표에 프
라임을 가지고 있는 폰트는 적어서, 대개는 똑바로 세워진 ''' 나 '''' 또는 인
용부호로 대체합니다.

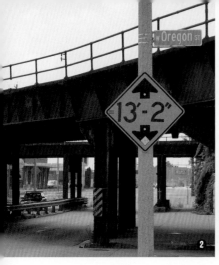
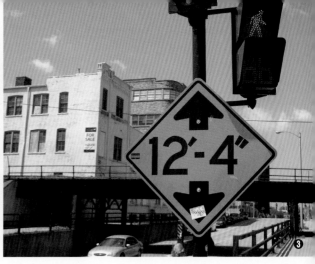

미국 출장에서 묵었던 호텔 현관의 정차 장소 표시입니다.❹ 이 서체는 **옵티마**(Optima) 입니다. 인용부호를 써서 저도 만들어 보았습니다. 인용부호에서 이런 형태리면 '피트 · 인치'로 쓰는 데 위화감이 없습니다.

Optima

13′ 2″

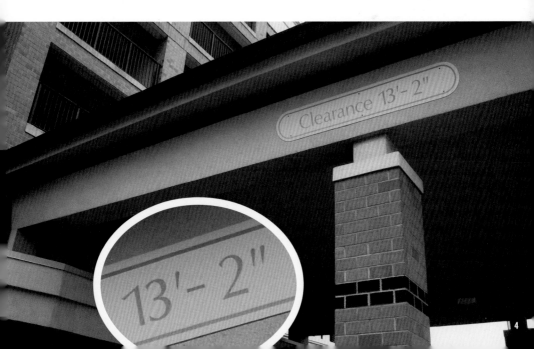

미국에서 본 **헬베티카(Helvetica)**의 예입니다.❺

헬베티카체의 인용부호를 써서 피트 · 인치를 만들어 보았습니다. 옵티마체와 비교하니 인용부호의 형태가 복잡합니다. 헬베티카체는 사각으로 된 가는 꼬리가 붙어 있는 느낌입니다. 실제로 주차장에 이러한 숫자와 기호가 써 있다면, 주위에서 이것을 인용부호라고 생각하는 사람은 없겠지만 그래도 조금은 말끔하게 다듬어주고 싶습니다.

Helvetica Bold
13' 2"

다음은 미국의 주차장 입구에 있는 차 높이 제한표시입니다. 여기에는 **푸투라(Futura)**가 사용되었습니다. 이 서체의 인용부호도 대각선 모양이기 때문에 자연스럽게 어우러집니다. 하지만 잘 살펴보면,(숫자 2 다음에 오는 기호의 굵기로 미루어보건대) 오른쪽 기호의 위아래가 거꾸로 되어 있네요?❻

여기도 미국입니다. 이곳에는 실제 높이를 나타내는 봉이 2개 설치되어 있

있었습니다. 봉에는 숫자가 표시되어 있습니다. 숫자 사이에 하이픈은 없고, 기호 역시 인용부호 같지 않아 보여서 좋습니다.❼

그런데 두 번째 봉을 보세요.❽ 봉 안의 인용부호가 통일되어 있지 않습니다. 옆에 있었던 봉은 표기가 잘 되어 있었는데 말이지요.

혹시 눈치 채셨나요? 영국과 미국의 교통표지를 관찰해본 결과, 피트와 인치의 숫자 사이에는 대개 '-'을 쓰고 있습니다. 인쇄물에서 봤을 때는 그 사이에 아무것도 없던 기억이 나서, 영국 옥스퍼드대학 출판국의 조판규칙 책 《New Hart's Rules》(통칭 '옥스퍼드 규칙')을 찾아보았습니다. 역시 '-'을 넣지 않고 칸을 띄우는 방법을 채택하고 있습니다. 미국의《The Chicago Manual of Style》(통칭 '시카고 규칙')에서는 그 사이에 빈 칸조차 넣지 않습니다.

대문자용 하이픈이나 대시가 있는 폰트

하이픈의 높이는 일반적으로 소문자 e, o, x 등 위아래로 획이 튀어나와 있지 않은 글자의 중간 정도에 위치합니다. 하지만 이렇게 쓰면 대문자로 할 때나 전화번호의 숫자 사이에 넣을 때 하이픈이 아래로 내려가 보입니다.

HHH-HHH
0120-00-00

독자로부터 "하이픈을 글자 중간으로 옮겨 이런 식으로 쓰고 싶은데 괜찮은가요?"라는 질문을 받았습니다.

HHH-HHH
0120-00-00

답을 먼저 말씀드리도록 하겠습니다. 그 방법은 제가 가장 권해드리는 방식입니다. 그렇게 하지 않으면 안 된다는 것은 아닙니다. 하지만 이렇게 하면 보다 말끔하게 정리한 인상이 되므로 추천합니다.

좀 더 자세하게 해설을 하겠습니다.

하이픈	-
반각 대시	–
전각 대시	—

모두 가로선입니다만, 길이가 다르고 용도도 다릅니다. 하이픈과 대시에 대해서는 저의 책《폰트의 비밀》175페이지나 블로그의 글(t-director.exblog.jp/11005927)을 참고하시길 바랍니다. 전각 대시는 말을 하다가 도중에 멈춘 말을 표현할 때 사용합니다. 일본어에서도 비슷한 용도로 쓰이는 것 같습니다. 대시는 하이픈과 같은 높이로 만듭니다. 하이픈, 반각 대시, 전각 대시를 그림으로 보면 다음과 같습니다.

hhh-hhh
450–600
and—

이 기호들을 대문자 사이에 넣을 때는 대문자의 높이 중간에 보이는 정도
가 좋다고 생각합니다.

대문자용 하이픈이나 대시가 있는 폰트도 있습니다. 예를 들어 인디자인 프
로그램을 사용해 **팔라티노 노바(Palatino nova)**로 기호를 만들어보겠습니다.
대문자로 변환한 것이 아래 모습입니다. '대문자로 변환'은 저의 독일판 인
디자인 단축키에서는 command+shift+K(Mac용)입니다. 이 키를 누르면 하
이픈도 대시도 저절로 대문자용이 됩니다. 편리하지요?

Palatino nova LT Pro

HHH-HHH
450–600
AND–

단순히 기호를 위로 올리는 것이 아니라, 대문자 높이에 맞도록 디자인된
다른 종류의 하이픈과 대시를 사용하는 것입니다. 이것을 'case sensitive' 기
호라고 합니다. 인쇄나 출판용어로 대문자를 'uppercase', 소문자는 'lower-
case'라고 하는데 금속활자의 활자케이스 배치에서 이러한 명칭이 유래한
것 같습니다. 즉 case sensitive 기호는 'uppercase / lowercase'의 차이에 대

응하고 반응한다는 것입니다.

아래의 예는 **팔라티노 산스(Palatino Sans)**로 해보았습니다. 팔라티노 노바체
와 마찬가지로 헤르만 차프 씨와 제가 공동으로 작업한 폰트입니다.

hhh-hhh
450–600
and—

아래는 case sensitive 기호입니다.

HHH-HHH
450–600
AND—

그 외에 어도비 개러몬드 프로체에 적용되었습니다. 하지만 이렇게 대문자
용 하이픈이나 대시가 따로 없는 폰트를 사용하는 경우에는, 당연히 기호
를 위로 올려주면 됩니다.

점선

도쿄 아오야마青山에서 열린 'TypeTalks'에 참가하고 왔습니다. 강연 주제는 '인디자인으로 하는 영문 조판 2'입니다. 지난번에 이 내용으로 호평을 받아서 이번이 두 번째 시간입니다. 이번에도 질 높은 내용으로 구성되었고, 참가자로부터 좋은 질문도 나와서 강연장 분위기가 고조되었습니다. 저도 스카이프skype로 참여를 했는데, 그저 얼굴을 내밀고 짧은 코멘트만 하는 것이 아니라 저 자신도 많이 배우게 되는 시간입니다.

강연 후반에 다카오카 마사오 씨로부터 재미있는 이야기를 들었습니다. 일본의 출판물에서는 목차에서 항목과 페이지 번호 사이를 연결할 때, 영문 조판의 점선 위치를 가운뎃점(·)에 맞추는 경우가 많다는 것이었습니다. 저는 이에 관해 전혀 알아채지 못하고 있었기 때문에 다카오카 씨의 이야기를 듣고 조금 놀랐습니다.

영문 조판에서는 점선을 마침표 위치에 맞추는 게 당연하다고 여겨지기 때문에, 가운데 위치에 점선이 있을 거라고는 생각치도 못했습니다. 지금까지 제가 쓴 책이나 글에서 "'멍청한 인용부호Dumb Quote'에 주의하세요!"라며 거듭 강조해왔음에도 불구하고 전혀 몰랐던 것입니다! 미처 발견하지 못했습니다.('멍청한 인용부호'에 대한 내용은《폰트의 비밀》193페이지를 참조하세요.) 집에 있는 신문의 1면 하단의 목차도 점선으로 이어져 있습니다. 즉 마침표의 위치입니다. 이렇게 쓰는 것이 일반적입니다.❶

다카오카 씨도 이야기했지만, 점선을 사용하지 않는 경우도 물론 많습니다. 이 사진은 저희 아이들이 가지고 있는 책의 목차입니다.❷

점선에 대한 질문은 그 이후에도 몇 가지 더 나왔습니다. 아마도 꽤 많은 분

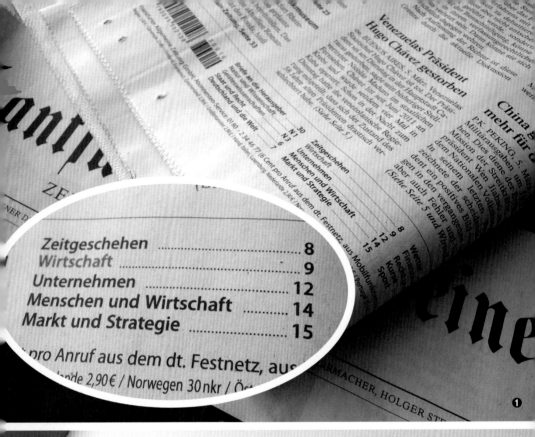

pro Anruf aus dem dt. Festnetz, aus
nde 2,90 € / Norwegen 30 nkr / Ös

들이 이에 관해 고민하고 있는 것 같았습니다.

제가 가지고 있는 자료를 훑어본 결과, 역시 점선이 글자의 중간 위치에 오는 사례는 없었고 마침표 위치에 오는 것이 많았습니다.

실제 사례를 보시는 편이 이해가 빠를테니 이제부터 신구의 서체견본과 카탈로그 목차를 비교해봅시다.

1900년 전후(발행연도 불명)에 나온 Miller & Richard사의 활자견본 · 인쇄 장비 카탈로그입니다.❸ ❹ 아마 1937년경(발행연도 불명)의 Bauer사 활자견본지입니다.❺ 그리고 2010년 라이노타입사의 디지털폰트 견본지입니다.❻

THE TYPOPHILES

NEW YORK · 1990

❶

가운뎃점

점선에 대한 이야기를 앞선 페이지에서 썼습니다. 일본에서 말하는 가운뎃점, 즉 글자의 중간에 오는 점을 유럽에서 점선으로 쓰는 일은 거의 없는 것 같습니다. 그렇다면 가운뎃점은 전혀 사용하지 않나요? 라고 물으신다면, 가끔씩 보입니다.❶ 위 사진의 경우 같은 행에 대문자로 된 단어 몇 개가 나란히 있습니다. 여기서 가운뎃점의 역할은 한 단어의 그룹이 다른 단어의 그룹과는 별개라는 구별을 하기 위해서입니다.

마찬가지의 경우입니다.❷

영국에서 가끔 보게 되는, 소수점 역할을 하는 가운뎃점입니다. 책의 정가를 표시한 부분입니다.❸

독일 약의 패키지입니다. 이것은 하이픈으로 대용할 수 있는 것 같습니다.❹

드레스 코드

업무상의 문서라면 특정 폰트 중에서 어울리는 것을 고르거나, 용도에 맞는 비슷한 양식을 참고하여 작성하는 경우가 많지요?

최근 일본의 기업이나 단체의 웹사이트에서는 세계 곳곳으로 보내는 영문 메시지를 넣는 일이 많아지고 있습니다. 그 문서를 디자인하는 사람은 대부분의 그래픽디자이너이지만, 일본에서는 영문 조판의 기초를 배우지 않습니다. 따라서 디자이너는 불안해집니다. 물론 학교 영어 수업시간에 배운 일반적인 지식으로 커버할 수 있는 경우도 있습니다. 예를 들어 'Monotype' 같은 회사의 이름이나 인명, 고유명사는 첫 글자만 대문자이고 뒤는 소문자입니다. BMW나 IBM 등처럼 약자일 때는 고유명사로 된 단어의 머리글자가 되므로 모두 대문자가 됩니다. 그렇다면 그 회사의 로고가 'MONOTYPE'처럼 대문자로만 되어있는 경우, 본문의 문장 안에 이것을 어떻게 넣으면 좋을까요? 일본에서는 이를 로고로 생각하여, 대문자 그대로 쓰는 경우가 많은 것 같습니다. 로고뿐 아니라 회사의 안내글에서도 회사 모토와 슬로건을 몇 행에 걸쳐서 대문자로 쓴 것을 발견하곤 합니다. 하지만 기업의 문장에서 이런 일은 피하는 것이 현명합니다. 대문자로 된 문장이나 단어를 적은 부분이 전체 글 안에서 튀어나와 상당히 신경이 쓰입니다. 대문자로 문장을 만들면 읽기에 무척 힘듭니다. 엄밀히 따져서 '읽기 어려운' 단계까지는 아닐지 모르지만, 독자가 약간이라도 당황스러움을 느낀다면 이미 마이너스 요소가 됩니다. 즉 글을 읽기 전에, 문장을 본 시점부터 독자는 이미 호통을 듣는 듯한 느낌을 받습니다.

서체에 대한 소소한 이야기들을 모아 놓은 책《Just My Type》을 보면 업무상 문의에 대문자로 쓴 글을 보냈다는 이유로 해고된 사람이, 이후 소송을 걸어 한바탕 소동이 일어난 실화가 실려 있었습니다. 저자가 쓴 대로 "메일을 보내본 사람이라면 누구나 알고 있는 규칙, 즉 대문자로 된 문장은 누군가를 싫어해서 소리치고 있는 것처럼 보인다.※"라는 것을 그 사람은 무시해버린 것입니다. 조금만 주의했다면 피할 수 있는 소동이었습니다.

(※원문: "the only rule that everyone who has ever emailed knows: CAPITAL LETTERS LOOK LIKE YOU HATE SOMEONE AND ARE SHOUTING." 《Just My Type》 제2장 〈Capital Offense〉에서)

이와 관련해 영어권에서 작가나 편집자가 참고로 하는 책에는 대문자를 쓰는 규칙에 대해 어떻게 적혀 있는지 찾아보았습니다.

영국 옥스퍼드대학 출판국에서 내놓은 영문 조판규칙책 《New Hart's Rules》(통칭 '옥스퍼드 규칙')을 보면 이렇게 적혀있습니다.

"Excessive use of capitals in emails and on bulletin boards is frowned upon (it is regarded as 'shouting'); on websites, words in capitals can be difficult to read, and it is better to use colour for emphasis."

"이메일이나 게시판에서 대문자를 과도하게 사용하면 상대방에게 불쾌감을 준다('호통치고 있다'고 받아들인다). 웹사이트에서 대문자 단어는 읽기 어려울 수 있으므로 강조를 나타낼 때는 색을 사용하는 게 좋다."

※(《New Hart's Rules》 제5장 5.1 〈General principles〉에서)

미국 시카고대학 출판국의 《The Chicago Manual of Style》(통칭 '시카고 규칙')에서는 이렇습니다.

"Capitalizing an entire word or phrase for emphasis is rarely appropriate."

"강조를 나타내기 위해 단어나 문구를 전부 대문자로 하는 것은 적절하지 않다."

※(《The Chicago Manual of Style》 제16판 7.48에서)

물론 그것을 역으로 이용해서 소설 등에 일부러 대문자를 넣어 목소리 크기를 연출하는 경우도 있습니다. 유명한 베스트셀러인 《해리 포터와 마법

사의 돌》에서 한 장면을 볼까요.

"I want to read that letter," he said loudly.

해리가 자신 앞에 온 편지를 보여 달라고 버논 삼촌에게 큰소리로 말하고 있습니다. 그로부터 5행 뒤에는 편지를 주지 않는 버논 삼촌에게 해리의 분노가 폭발하여,

"I WANT MY LETTER!" he shouted.

라며 외칩니다. 음량이 분명하게 달라진 느낌으로, 지면으로도 쩌렁쩌렁 전해져옵니다.❶

그림 다시 회사명 이야기로 돌아와서, 여기에 관한 좋은 사례가 있습니다. 기업의 디자이너나 마케팅 담당자들이 모인 장소에서 로마자 서체 디자인과 쓰는 방법에 대해 강연을 하는 일이 종종 있습니다. 일본의 어느 유명 기

"I want to read that letter," he said loudly.
"I want to read it," said Harry furiously, "as it'
"Get out, both of you," croaked Uncle Vernon
ter back inside its envelope.
Harry didn't move.
"I WANT MY LETTER!" he shouted.

업에서 강연을 했을 때, 저는 강연장에 긴장감이 흐를 것을 알면서도 "여러분 회사의 영문 웹사이트를 살펴보니 문장 안에 회사명이 전부 대문자로 되어 있었습니다. 이러한 표기법은 읽기 어려우니까 그만둡시다."라고 제안했습니다. 얼마 후 그 기업으로부터 웹사이트의 글을 일반적인 표기, 즉 첫 글자는 대문자이고 뒤는 소문자인 방식으로 변경했다는 연락이 왔습니다. 나중에 들은 이야기입니다만, 강연 기록이 기업 고위 인사의 눈에 띄었는데 그분도 예전부터 대문자로만 된 표기가 이상하다고 생각하여 이참에 곧바로 변경했다고 합니다. 아마 그 결정을 내린 사람은 해외의 정세에도 밝고 기업의 입지를 글로벌하게 파악할 수 있는 사람일 것입니다.

로고가 대문자인 기업이나 브랜드는 많습니다. 그렇다면 로고가 대문자인 유럽 기업의 웹사이트는 어떻게 표기하는지 아시나요? 시각적인 부분을 제대로 신경 쓰는 회사라면 일반적으로 대문자와 소문자를 함께 씁니다. 하지만 일본에서는 대문자로 엄격하게 써야 하는 곳인데도 슬그머니 넘어가거나, 오로지 로고에 맞춰져 대문자로만 쓰여 있는 웹사이트도 있습니다. '고유명사를 대문자로만 쓰지 않는다.'라는 것은 경험이 많은 사람이라면 저절로 몸에 배어 있는 일종의 '드레스 코드dress code' 같은 것입니다. 일본의 기업이나 미디어도 이러한 드레스 코드를 알고 외국으로 메시지를 보내거나 영문을 표기한다면, 자연스럽게 로마자의 세계와 하나가 될 수 있을 것입니다. 스타일을 주위와 맞춰야 한다면 그 차이는 어디서 줄 것인가? 바로 콘텐츠의 승부겠지요. 즉 외국에 자랑할 만한 기업의 자세라든가 제품의 우수성일 것입니다. 드레스 코드를 알고 표기를 하면 먼저 '익숙한' 느낌이 생기고, 이는 곧 읽고 싶어지는 문장이 됩니다. 글자의 형태를 제대로 쓰는 일부터 시작하는 것도 괜찮습니다. 전 세계에 알리고 싶은 내용라면 이미 충분한 콘텐츠를 갖추고 있을 테니까요.

The MONOTYPE Libraries – incorporating type collections fr
LINOTYPE, ASCENDER, ITC and BITSTREAM – are a cont
ding selection of fonts from some of the world's greatest typefac

생략의 여부와 관계없이 회사명을 전부 대문자로 한 예입니다. 추천하지 않는 방식입니다. 글 속에서
회사명만 눈에 띄므로 문장의 흐름과 리듬이 흐트러져 술술 읽어 내려가기 어렵습니다. 일반적인 회
사명과 약칭으로 된 회사명을 구별하기도 어려워서 기능적이지도 않습니다.

The Monotype Libraries – incorporating type collections from M
Linotype, Ascender, ITC and Bitstream – are a continuously exp
selection of fonts from some of the world's greatest typeface desi

회사명의 첫 글자를 대문자로 시작하고 뒤는 소문자로 한 예입니다. 평범한 표기입니다. 하지만 'ITC'
와 같은 약칭은 당연히 대문자만 있습니다. 글자가 3개라면 그렇게 눈에 띄지 않겠지만, 약칭이 4자,
5자라면 상당히 눈에 거슬립니다.

The Monotype Libraries – incorporating type collections from M
Linotype, Ascender, ITC and Bitstream – are a continuously expa
selection of fonts from some of the world's greatest typeface desi

약칭 'ITC'를 스몰 캐피탈(small capital)로 바꿔 시각적으로 더욱 균형 잡힌 문장으로 조합한 예입니
다. 스몰 캐피탈은 대문자를 거의 소문자의 높이와 두께로 조화롭게 디자인한 것을 말합니다. 스몰
캐피탈이 들어 있는지 여부도 폰트를 고르는 중요한 기준 중의 하나입니다.

※참고자료
Simon Garfield, *Just My Type: A Book about Fonts*. Profile Books, 2011.
R. M. Ritter, *New Hart's Rules*. Oxford University Press, 2005.
The Chicago Manual of Style. 16th ed. University of Chicago Press, 2010.

폰트는 이렇게 만든다 1

폰트 디자인은 시행착오의 연속

"폰트를 만들 때 처음에 어떤 글자부터 만듭니까?"라는 질문을 자주 받습니다. 생각해보니 항상 다른 글자에서부터 시작한다는 생각이 듭니다. 소문자 a부터일 때도 있고 대문자 H일 때도 있으며, 몇 글자를 한꺼번에 스케치하고 단어의 덩어리부터 시작할 때도 많습니다. 사실 처음에 만드는 글자가 무엇인지는 그렇게 중요하지 않습니다. 만약 "이제부터 소문자 a를 만들어보자!"라고 생각해도 "a가 완성, 다음은 b, 그리고 c"라는 순서로는 결코되지 않으며 몇 글자를 그룹으로 만들어 다시 고치는 반복의 연속입니다.

폰트를 제작할 때의 순서

근대적이고 단순한 형태이면서, 글자가 크게 보이는 산세리프체 **아코(Akko)**는 2011년에 발매된 저의 오리지널 폰트입니다. 발매 이래 뉴욕증권거래소 NYSE Euronext의 로고를 시작으로 독일의 대형 슈퍼마켓 페니Penny에서 커스터마이즈판이 쓰이는 등(145페이지 참조) 다양한 곳에서 사용되고 있습니다. 아코체의 제작 단계에서 실제로 누락하게 된 사례가 있으므로 그것을 바탕으로 폰트 제작 프로세스를 재현해보겠습니다. 대체로 다음 페이지와 같은 순서로 만들게 됩니다.

a

an

anh

anho

anhob

anhobq

anhobqd

anhobqdp

❶ a를 만든다. 대체로 마음에 들지만, 한 글자만으로는 모르기 때문에 다른 글자도 만들어본다.

❷ 다음은 a와 오른쪽 위 형태가 비슷한 n을 만든다.

❸ 그리고 n의 왼쪽 세로선을 늘려서 h를 만든다.

❹ a, n을 을 참고하면서 o를 만들어본다.

❺ o가 잘 만들어졌다고 생각되면 o의 오른쪽 절반을 카피해서 h의 왼쪽 세로선과 맞추어 b를 만든다.

❻ b를 회전시켜서 q.

❼ q를 이용해서 d.

❽ b를 이용해서 p.

❾ 전체적인 밸런스를 보고 a의 오른쪽 아래 둥근 모서리가 이상하다는 것을 발견한다.

너무 뾰족함

❿ 일단 만들어진 a를 고친다.

⓫ b의 왼쪽 아래 모서리를 a와 맞추어 다시 만든다.

a b

수정을 마친 a와 비교해 보면 여기도 신경이 쓰인다.

빨간색: 수정 전
파란색: 수정 후

⓬ 이에 맞추어 q, d, p를 다시 만든다.

a b q d p

이런 식으로 똑같은 곳을 몇 번이고 고치는 일이 많습니다. 하나를 고치면 다른 곳에도 영향을 미치기 때문입니다. 실제로 여기서 사용했던 첫 번째 a와 b, q, d, p는 제작 도중에 잘못된 디자인으로 중간에 데이터를 저장해 두었습니다.

처음부터 완벽한 a나 b를 만들어서 절대로 수정하지 않기로 한 다음, 다른 글자를 만들면 되지 않느냐는 생각도 들지만 수정이 불필요한지 어떤지는 나중에 다른 글자와 조합해 보아야 알 수 있습니다. 어쨌든 폰트를 만드는 작업은 시행착오의 연속이라는 것을 언제나 각오하고 만듭니다.

폰트는 이렇게 만든다 2

글자와 글자 사이 부분의 디자인

일본의 글자는 정사각형 칸 안에 쓰지만, 로마자 서체는 글자에 따라서 폭이 크게 달라집니다. 대문자 I(아이)는 좁고 W나 m은 넓습니다. 폰트를 만들 때는 최종적으로 '단어가 되었을 때의 형태가 완성형'이라는 판단을 기준으로 합니다. 글자 하나하나의 디자인이 완벽하다고 해도 스페이싱(글자와 글자 사이)의 조절에 따라 읽기에 어려울 수도 있기 때문입니다.

프랑스의 신문광고입니다.❶ 첫 번째 행이 읽기 어려워 보이지 않나요? 글자의 형태를 바꾼 것이 아니라 글자 사이가 너무 좁혀져 있습니다. 2번째 행부터는 간격이 지나치게 벌어져 있다는 느낌도 들지만, 첫 번째 행보다는 낫습니다. 이 광고는 디자이너가 폰트를 사용할 때 글자 사이를 극단적으로 좁혀놓은 결과인데, 글자의 형태를 건드리지 않고도 간단히 읽기 힘들도

록 만든 샘플입니다. 폰트를 만들 때 스페이싱의 처리 방법이 틀리면 이렇게 될 가능성이 높습니다.

즉 서체 디자인이라는 것은 '대문자와 소문자, 숫자의 형태가 완성되면 끝!'이 아니라, 스페이싱 조절이 제대로 된 상태에서야 처음으로 완성이 됩니다. 문장을 읽는 사람은 한 글자씩이 아닌 단어의 덩어리를 보고 읽기 때문에 글자 하나하나의 디자인이 끝난 뒤에도 단어나 문장을 만들어서 읽기 쉬운지를 검사하는 것이 중요합니다. 서체 디자인이 성공할지 못할지는 글자의 형태가 절반, 스페이싱이 나머지 절반을 차지할 정도로 중요한 작업입니다. 저는 글자 디자인에 걸렸던 시간과 거의 비슷할 정도의 시간을 스페이싱 조절에 사용합니다.

대문자의 스페이싱

다음은 아코체보다 알기 쉬운 구조를 가진 **아브니르 넥스트**(Avenir Next)의 대문자를 통해 스페이싱을 결정하는 순서를 설명하겠습니다. 우선 글자를 만드는 데 있어 수치를 통한 측정은 맞지 않는다는 것을 명심합시다.

알아보기 쉽도록 여유 있게 글자를 만들어보겠습니다. H-E 사이를 임의 기준으로 하여 T-H 사이를 단순하게 완전히 같은 간격으로 넓혀보았습니다. 파란색 칸이 있으면 보는 데 방해가 되므로 오른쪽에는 칸을 뺀 것을 함께 두었습니다. 명확하게 간격이 너무 벌어져 있습니다.❷

❷ THE THE

❸'THE THE

그렇다면 글자 사이의 면적을 정확하게 맞추면 되는 걸까요?❸ 칸을 세어보니 정확하게 동일합니다. 그러나 칸을 뺀 오른쪽 그림을 보면 이번에는 너무 좁혀져 있습니다. 해답은 그 중간 어디쯤일까요? 수치로 재보려고 해도 알 수 없는 뭔가가 있습니다.

이곳의 간격이
가장 넓다 H보다 약간 좁다 간격이
거의 없다

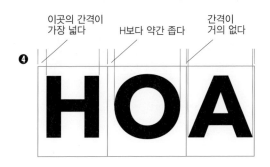

❹

글자의 구조를 74페이지의 '극장 게시판의 글자'와 비슷한 것으로 생각하면 좋을 것 같습니다.❹ 극장 게시판의 글자를 보면 '검게 칠해져 있는 글자 부분' 외에 그 좌우의 '공간 부분'이 반드시 필요합니다. 만약 공간 부분이 0(제로)라면 세로선끼리의 조합은 붙어버리기 때문에 극장의 플라스틱 판 글자도 좌우에 가장 적당한 공간을 두고 있었습니다. 파란색 선으로 나타낸 글자 테두리의 공간은 글자의 형태에 따라 바뀌게 됩니다. H의 세로 선이 가장 넓고, O의 곡선은 디자인에 따라 다르지만 H의 60퍼센트 전후, A는 가장 좁아서 간격이 거의 없어도 좋을 정도입니다.

⑤

스위스 베른에서 발견한 도로 위의 'AUSFAHRT(자동차 등의 출구)'라는 단어
인데, 얼핏 보면 'AUSF'와 'AHRT'라는 2개의 단어라고 착각할 것 같습니
다.**❺** 이유를 생각해보니, 위 그림에서 빨간색 선으로 표시한 것처럼 '글자
끝에서 끝 사이는 같은 간격을 유지한다'라는 규칙에 따라 글자를 정확하
게 나열한 것을 알 수 있습니다. 그러나 이것은 어디까지나 이치에 미루어
볼 때 그렇다는 것이고 얼핏 봤을 때는 간격이 균등하게 보이지 않습니다.
글자와 글자 사이를 같은 간격으로 나열하는 것만으로는 안 된다는 것은
앞서 T-H의 경우**❷**에서도 시험해보았습니다. 하지만 위 사례는 그보다 조
건이 더 나쁜 F-A라는 조합, 즉 역삼각형의 실루엣을 가진 F의 오른쪽에 삼
각형인 A가 위치하여 그 부분만 유별나게 넓어져 마치 단어가 떨어져 보
일 정도입니다.
이러한 조합이 나오면 난해해진다는 것을 폰트 디자이너는 알고 있습니

❻ ʻFAHR **❼ ʻFAHR**

❽ FAHR **❾ ʻFAHR**

다.❻ ❼ 그러나 도로 위의 글자는 어떻게 할 수 없어도, 폰트는 해결책이 있습니다. F와 A의 각각의 글자 폭은 그대로 두면서 F-A라는 조합일 때만 글자 일부분이 겹쳐지도록 프로그래밍하여 문제가 생기기 전에 미리 해결해 놓는 것입니다!

폰트 디자이너가 이것을 미리 폰트의 데이터로 넣어두었기 때문에 디자인용 애플리케이션에서는 그 폰트를 사용해서 F-A의 조합이 나오면 자동적으로 간격을 폰트 디자이너의 설정대로 변경해줍니다. 이것을 '커닝kerning'이라고 부릅니다. 본래 '컨kern'은 금속활자 용어인데 디지털에서도 여전히 사용되고 있네요. ❽이 커닝이 없는 상태, ❾가 커닝을 거친 상태입니다. 이런 식의 좋지 않은 조합은 대문자에 대단히 많습니다.❿ A-T나 L-Y 같은 부분을 봐주세요. 게다가 대문자끼리만 그런 게 아니라 Tokyo처럼 대문자 T의 다음에 오는 소문자는? 소문자와 소문자의 조합은? 소문자 v 뒤에 마침표가 오면? 마침표 다음에 인용부호가 오면? 이러한 많은 조합들을 생각해보면, 평범한 폰트 속의 글자에서 어느 정도의 '난해한 경우'를 폰트 디자이너가 일일이 사전에 해결하고 있는지 상상이 되시나요?

⑩ Tokyo AT LY ra

⑪ Tokyo AT LY ra

최근에 나온 폰트에는 동유럽 언어의 악센트가 있는 글자를 넣은 경우가 많
으므로 제가 업무상 보고 있는(실제로 눈으로 봅니다. 수치로 계산하는 것은 맞지 않
기 때문입니다) 글자는 거의 수천 개의 조합입니다.**⑫ ⑬** 커닝은 무조건 좁힌다

AC AG AO AQ AT AU AV AW AY Ay Av Aw A" A' A" A' A®
A™ DT DY D, D. Ev Ew Ey FA Fa Fo Fr Fu Fy F, F. KC KG KO
KQ KY Ka Ke Ko Ku Kv Kw Ky K- LC LG LO LQ LU LT LY Lo
Lu Ly L" L' L" L' L® L™ L- OA OT OV OY OZ O, O. PA PT PY
Pa Pe Pn Po Pr Ps Pu Py RT RV RY Ra Re Ro Ru Ry Rw ST
SV SY St TA TC TG TJ TO TQ Ta Tc Te To Tr Ts Tu Tv Tw Ty Tz
T, T. T; T: T- UA U, U. VA VC VG VO Va Ve Vo Vu Vy V, V. V;
V: V- WA Wa We Wo Wr Wy W, W. W; W: W- YA YC YG YO
Ya Ye Yo Yq Yr Ys Yu Yv Y, Y. Y; Y: Y- ZO Ze Zo Zw Zy f! f?
f" f' f" f' f) f] f} ka ke ko ku k- ra rc rd re ro rq r, r. r- v, v. w,
w. y, y. „J „T „U „V „W „Y ,J ,T ,U ,V ,W ,Y ", ".' ,' .," ." ,' ,'

⓭ 기본적인 커닝 조합. 여기에 각각의 글자 위에 악센트가 붙어있는 것이 더해지기 때문에 폰트
를 제작할 때 실제로 조합하는 수는 이것의 몇 배가 됩니다. 소문자 f와의 조합은 간격을 좁
히는 게 아닌, 오른쪽에 온 기호가 부딪히지 않게 '넓히는' 조합. 생소하지만 Pn, Ps, Yv라는
조합도 있습니다. Pneuma(인간생명의 원리), Psychiatry(정신의학), Yvette(인명) 등입니다.

고 되는 것이 아닙니다. 커닝의 목적은 공간의 절약을 위해서가 아니라 글
자를 읽기 쉽고 보기 좋게 하기 위해서입니다. 너무 좁혀서 역으로 그곳이
눈에 띄는 것보다는 약간 여유 있게 하는 편이 좋다고 생각합니다. '여기에
뭔가 손을 댔구나.'라는 일의 흔적을 남기지 않고 아무도 눈치 채지 못하게
마무리하는 것이 이상적입니다.

폰트를 만들 때는 리스트의 조합만 체크하는 것이 아니라 주위에 있을 법
한 문장, 여러 언어의 문장까지 다양하게 시험해봅니다. 자신이 모르는 언
어에서 특별한 조합이 나와서 글자와 글자가 부딪히지는 않는지 확인하기
위해서입니다. 이렇게 글자의 형태가 아닌 부분의 작업까지 포함하면 작업
에 상당한 시간을 할애하게 됩니다. 여기에 라이트와 볼드 등 웨이트 베리
에이션을 많이 가진 타입 패밀리에 매달리면 반년이나 1년이 순식간에 지
나갑니다.

폰트는 이렇게 만든다 3

앞의 기사에서 서체 디자이너의 작업 일부를 간단히 보여드렸습니다. 본문 서체를 디자인하는 서체 디자이너에게 필요한 자질은 번뜩이는 재능은 말할 것도 없고, 앞으로 까마득한 수정을 반복하기 위한 마라톤 선수 같은 지구력, 그리고 작은 노이즈처럼 독자가 아주 잠깐 머뭇거릴 수 있는 부분을 재빨리 감지하는 능력, 여기에 스스로의 아이디어에 도취하지 않고 매정하게 자신의 폰트에서 결함을 찾아내는 날카롭고 비판적인 눈도 필요합니다. 그래서 저는 눈앞에 문장이 있으면 그것이 읽기 쉬운지 어떤지를 무심코 관찰하고, 읽기 어렵다면 그 원인이 어디에 있는지 분석하는 버릇이 생겼습니다.

현재 컴퓨터의 시스템 폰트로 사용되는 디지털 폰트 안에는 수백 년 전의 활자서체를 기반으로 디자인된 것도 있습니다. 즉 좋은 본문용 서체를 만들면 수십 년, 혹은 수백 년 동안 사용된다는 뜻입니다. 그야말로 대단한 일입니다. 제가 제작에 참여한 폰트 역시 책이나 광고, 식품 라벨 등 여러 곳에 사용되고 있고 저 자신도 예상하지 못한 장소에서 우연히 만나기도 합니다. 터키 이스탄불에서 강연을 위해 비행기를 탔습니다. 탑승구 앞에 놓여 있던 신문의 제목이 아브니르 넥스트체였습니다.❶ 이스탄불에서 점심을 먹으려고 거리를 걸으면 눈앞에 있는 간판이 히라기노명조의 로마체입니다.❷ 제가 작업한 폰트들이 여러 곳에서 사용되고 있어서 기쁩니다. 하지만 반대로 '수백 년 후의 사람들에게 비웃음당하지 않도록 제대로 만들지 않으면 안 된다.' 라는 긴장감도 있습니다.

이 신문에 사용되고 있는 아브니르 넥스트체는 유명한 서체 디자이너인 아드리안 프루티거 씨의 디자인을 제가 독일에 와서 디자이너 본인과 의논하며 함께 개정 작업을 한 것입니다.

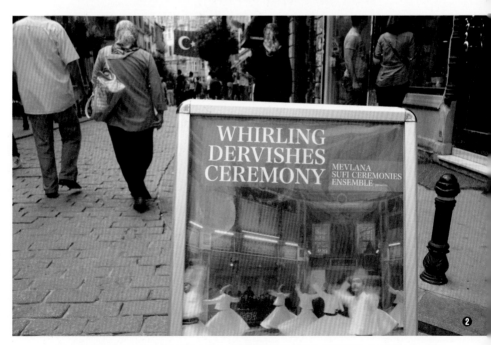

히라기노명조의 로마체는 제가 독일로 가기 전인 1990년대에 일본의 서체메이커 지유공방(字游工房)에서 일했을 때 담당한 것으로, 기본 디자인을 잘 살린 서체입니다.

이런 폰트 디자이너인 저에게 있어 아무래도 마음이 끌리는 것이 있습니다. 바로 거리의 간판이나 포스터 등에 사용된, 비를 맞으면 떨어지거나 사라져버리는 글자들입니다. 깨끗이 마무리되어 액자에 들어 있는 글자도 대단히 훌륭합니다만, 감상을 위해 만들어진 것보다는 이름도 없는 장인에 의해 만들어진 거리의 간판 쪽이 저 자신에게 더 가깝다는 생각이 듭니다. 간판 중에서도 꼼꼼하게 공을 들인 디자인이나 사람들의 눈길을 끄는 트릭 등이 있어서 '세계에서 오직 하나!'라고 자신있게 외치는 듯한 글자보다는, 평범하게 메시지를 전달하면서도 형태의 존재감은 능숙하게 잘 숨겨 놓은 듯한 그런 '거리 글자' 쪽에 더욱 끌립니다. 제가 목표로 하고 있는 폰트 디자인과 어딘가 공통점이 있어서인지도 모르겠습니다. 틀림없이 수많은 무명의 간판 장인들이 뭔가 중요한 것을 배워서 폰트에 활용하고 있다는 생각이 드는데, 그것이 무엇인지 모르겠습니다. 그래서 이렇게 글자의 클로즈업뿐 아니라 주변의 모습, 그 '거리 글자'가 머무는 장소를 함께 사진에 담았습니다.

그 중요한 것은 무엇일까? 그것을 찾기 위해 앞으로도 저는 계속 거리를 걷겠습니다.

서체 목록 · 서체 견본

이 책에 나오는 서체 목록과 샘플(디지털 폰트)입니다.
숫자는 폰트가 실린 페이지를 나타냅니다.
폰트의 이름 앞에 붙은 것은 메이커의 명칭 또는 약칭입니다.
ITC : 아이티씨 (International Typeface Corporation)

Akko 145, 186–188

ABCDEabcdefghi

Akzidenz-Grotesk 140

ABCDEabcdefghi

Avenir Next 190, 196–197

ABCDEabcdefghi

Cochin 95

ABCDEabcdefghi

Cooper Black 140

ABCDEabcdefghi

DIN 1451 Mittelschrift 148

ABCDEabcdefghi

Frutiger 57, 60–64

ABCDEabcdefghi

Futura 88, 135, 168

ABCDEabcdefghi

Goudy Old Style 149

ABCDEabcdefghi

Helvetica 21, 22, 135, 143, 168

ABCDEabcdefghi

ITC Bodoni Seventytwo 156–158

ABCDEabcdefghi

ITC Conduit 148

ABCDEabcdefghi

ITC Novarese Book Italic 150–151

ABCDE*abcdefghi*

ITC Luna 104

ABCDEabcdefghi

Neue Frutiger 62–63

ABCDEabcdefghi

Neue Helvetica Light 143

ABCDEabcdefghi

Optima 167

ABCDEabcdefghi

Palatino nova 172

ABCDEabcdefghi

Palatino Sans 173

ABCDEabcdefghi

Plantin 89

ABCDEabcdefghi

Rameau 152

ABCDEabcdefghi

Stempel Garamond 154

ABCDEabcdefghi

Times New Roman Italic 94

ABCDEabcdefghi

Univers 58

ABCDEabcdefghi

VAG Rounded 14, 38

ABCDEabcdefghi

Wilhelm Klingspor Gotisch 90

폰트 구매 사이트

http://www.linotype.com (영어)
http://www.linotype.co.jp (일본어)
http://new.myfonts.com

Akko, Avenir Next, Cochin, Cooper Black, Frutiger, Futura, Goudy,
Helvetica, Neue Frutiger, Neue Helvetica, Optima, Palatino nova,
Palatino Sans, Plantin, Rameau, Stempel Garamond, Time New Roman,
Univers, VAG Rounded, Wilhelm Klingspor Gotisch은 Monotype의 상표입니다.
ITC Bodoni Seventytwo, ITC Conduit, ITC Novarese, ITC Luna는 Monotype ITC의 상표입니다.
Akzidenz Grotesk는 Berthold의 상표입니다.

참고문헌

Steffen Damm and Klaus Siebenhaar. *Ernst Litfaß und sein Erbe: Eine Kulturgeschichte der Litfaßsäule*. Bostelmann & Siebenhaar Verlag. 2005.
Simon Garfield, *Just My Type: A Book about Fonts*. Profile Books, 2011.
R. M. Ritter, *New Hart's Rules*. Oxford University Press, 2005.
The Chicago Manual of Style. 16th ed. University of Chicago Press, 2010.

맺음말

이번에 쓴 책은 오히려 제가 가르침을 많이 받았다는 생각이 듭니다. 1장에서 둥근고딕에 대해 알아가는 과정에서 새로운 만남과 발견이 있었습니다. 특히 야무진 솜씨로 손글씨를 쓸 수 있는 간판의 장인, 우에모리 씨와 이타쿠라 씨 두 분을 찾아내어 취재할 수 있었던 것이 정말 행운이었다고 생각합니다. 그들의 수작업 현장을 직접 볼 수 있었고, 둥근고딕과 각고딕의 분류에 대해서 중요한 증언을 얻은 덕분에 이 책의 첫 장을 정리할 수 있었습니다.

디지털 폰트를 만들고 있는 제가 이야기할 수 없는 부분일지도 모르지만, 손글씨 간판에는 분명 디지털에서는 나오지 않는 힘이 있습니다. 그렇기 때문에 앞으로도 손글씨 간판에 대한 수요가 계속 있기를 바랍니다. 상점의 셔터에 글자를 쓸 때는 손글씨로 하는 편이 훨씬 더 좋다는 이야기를 그분들에게 듣고, 이후 실제로 컷팅시트와 손글씨로 쓰인 셔터를 비교해보니 그 차이를 알 수 있었습니다.

강연회 등에서 가끔 "새로운 폰트의 디자인을 할 때 어디서 힌트를 얻습니까?"라는 질문을 받습니다. 솔직히 말해서 잘 모르겠습니다. 어디서 아이디어가 나오는 걸까. 만약 옛날 서체의 리바이벌이라면 아이디어의 기본이 눈앞에 있기 때문에 간단히 그것을 참고로 할 수 있습니다. 옛날 인쇄물을 유심히 보다가 옛사람들이 궁리한 흔적을 발견하고 그것이 아이디어의 원천이 된다고 생각합니다. 그러나 리바이벌이 아니라 신규 폰트의 제작이 많아진 지금은 자신 안에 무엇을 가졌는지가 승부가 되므로, 아마 거리의 글자를 보는 일이 저의 가장 큰 에너지 공급원일 것입니다. 거리 글자와 그 글자를 만드는 사람들에게 둘러싸인 채 그 안에서 지금도 많은 것을

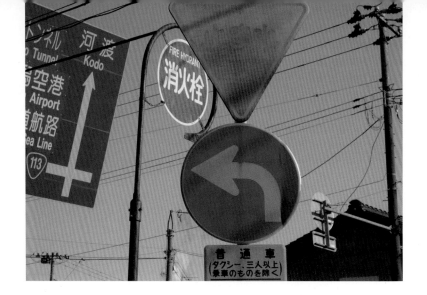

배우고 있습니다.

하지만 이 책에서 보여드린 것처럼, 저는 소화기의 글자나 출입금지 간판, 교통표지 등 특별히 개성을 주장하지 않는 글자들을 주로 보기 때문에, 글자 일부분의 형태가 특이해서 거기에서 힌트를 얻는다는 뜻은 아닙니다. 형태의 존재감, 그러면서도 개성을 강요하지 않는 그 무언가를 보고 배우고 있다는 느낌이 듭니다.

이 책의 기획은 《폰트의 비밀》, 《로마자 서체》, 《로마자 서체 2》에서 신세를 졌던 미야고 유코 씨가 해주었습니다. 또한 3장의 '드레스 코드'는 번역자인 다시로 마리 씨와 의견을 나누었던 내용을 글로 쓴 것입니다. 다시로 씨와는 영어 문장 안에 회사명이나 인명, 키워드를 대문자로 쓰면 읽기가 어렵다는 점에 대해서 이전부터 의견을 나누었기 때문에, 이 부분에서는 번역자로서의 그녀의 의견을 상당히 참고했습니다. 디자인은 《폰트의 비밀》을 부탁했던 북디자이너 소부에 신 씨와 다시 작업할 수 있었습니다. 소부에 씨와 어시스트인 고이누마 게이이치 씨가 레이아웃에 신경을 써주셔서, 같은 사진이라도 먼 배경이 보이는 컷과 글자 부분이 확대된 컷을 동시에

볼 수 있는 방법을 찾아주셨습니다. 덕분에 이 책에서는 거리 글자의 디테일에 가까이 갈 수 있는 감각을 맛볼 수 있습니다. 런던의 'STOP' 사진은 하시구치 에미코 씨에게, 옛날식 주차금지의 안내표지 사진은 도이 사카에 씨에게, 옛날식 일시정지 표지 사진은 사카시타 마사시 씨에게 데이터를 빌렸습니다. 많은 분들께 감사를 표합니다.

또한, 이번 집필 기간에는 갑자기 출장이 많아진 저를 대신해서 아내인 유미코가 사진 1장을 제공해주었습니다. 145페이지에 실린 사진으로, 제가 만든 폰트가 트럭에 사용된 것을 발견하고 아우토반 주행 중에 찍었다고 합니다. 이 사진 정말 필요했는데. 고맙다는 말을 전합니다.

Machi Moji: Signs in Cities
by Akira Kobayashi
Copyright © 2013 Akira Kobayashi
Copyright © 2013 Graphic-sha Publishing Co., Ltd.
All rights reserved.
Original Japanese edition published by Graphic-sha Publishing Co., Ltd.
Korean translation copyright © 2014 by Yekyong Publishing Co.
This Korean edition published by arrangement with Graphic-sha Publishing Co., Ltd.,
Tokyo through HonnoKizuna, Inc., Tokyo and Shinwon Agency Co.

폰트의 비밀 2

지은이	고바야시 아키라
옮긴이	이후린
펴낸이	한병화
펴낸곳	도서출판 예경
편 집	이나리
디자인	마가림

초판 1쇄 인쇄 2014년 9월 19일
초판 1쇄 발행 2014년 9월 26일

출판 등록	1980년 1월 30일 (제300-1980-3호)
주소	서울시 종로구 평창2길 3
전화	02-396-3040~3 팩스 02-396-3044
전자우편	webmaster@yekyong.com
홈페이지	http://www.yekyong.com

ISBN 978-89-7084-520-3 (04600)

책값은 뒤표지에 있습니다.

이 도서의 국립중앙도서관 출판시도서목록(CIP)은 e-CIP홈페이지(http://www.nl.go.kr/ecip)와
국가자료공동목록시스템(http://www.nl.go.kr/kolisnet)에서 이용하실 수 있습니다.
(CIP제어번호: CIP2014026020)